김 재 신 화 가

1961년 통영에서 태어났다. 2005년 첫 개인전을 열어 본격적인
작품 활동을 시작했고, 통영의 정서와 풍경을 수십 겹 쌓은
색을 조각하는 조탁(彫琢, JOTAK) 기법으로 담아내고 있다.
잔잔한 바다의 보석 같은 빛과 풍성하고 따뜻한 색을 기법
특유의 입체감으로 살려내며 누구도 보지 못한 바다를 그린다.
60여 회의 초대 개인전과 미국, 홍콩, 중국, 벨기에, 한국의
KIAF, 아트부산 등 국내외 아트 페어에 참여하며 활발한 활동을
이어가고 있다.

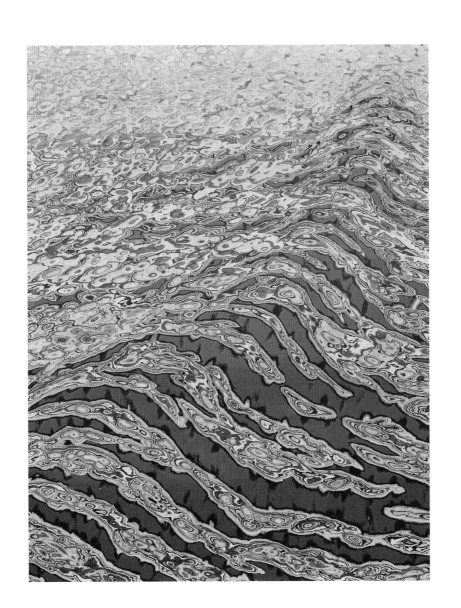

바다를 읽어 주는 화가 김재신

글·그림 김재신

남해의봄날

나 는 매 일

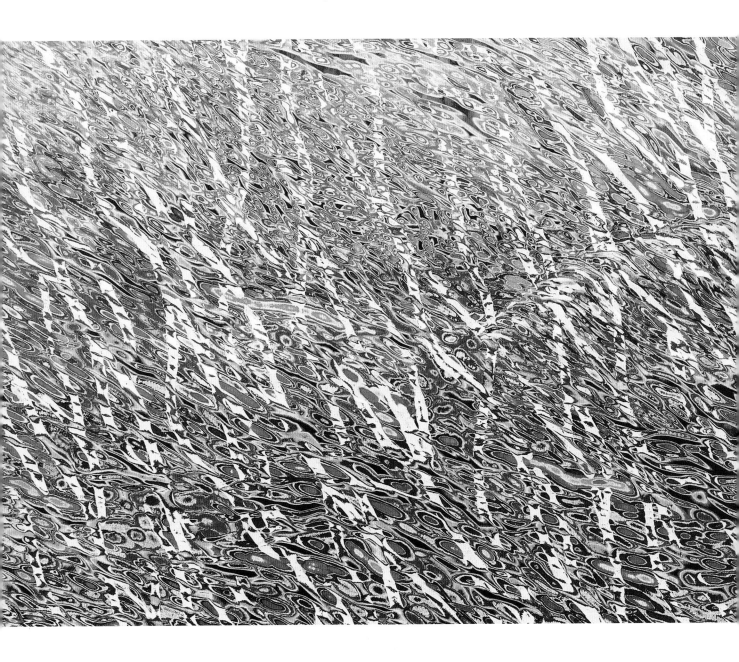

파도·146x97cm, 조탁 기법, 2018

다른 표정의

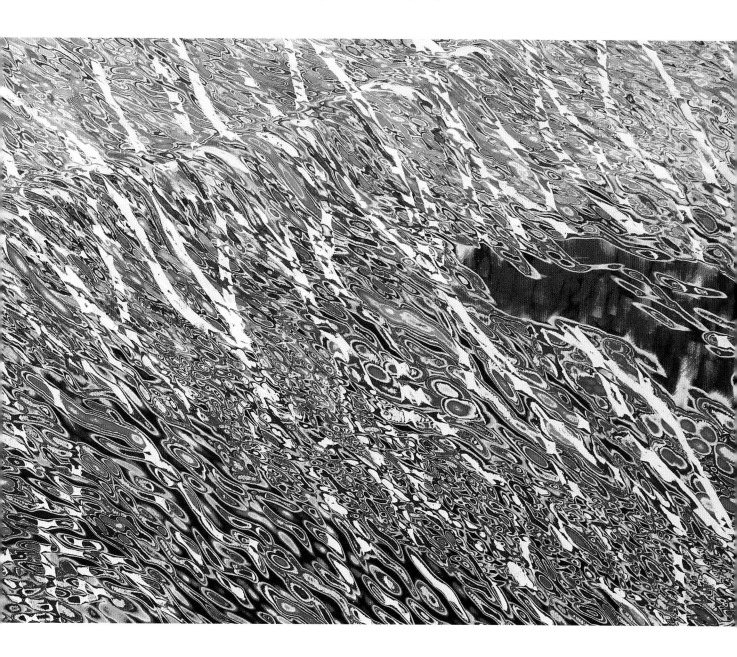

바 다 를

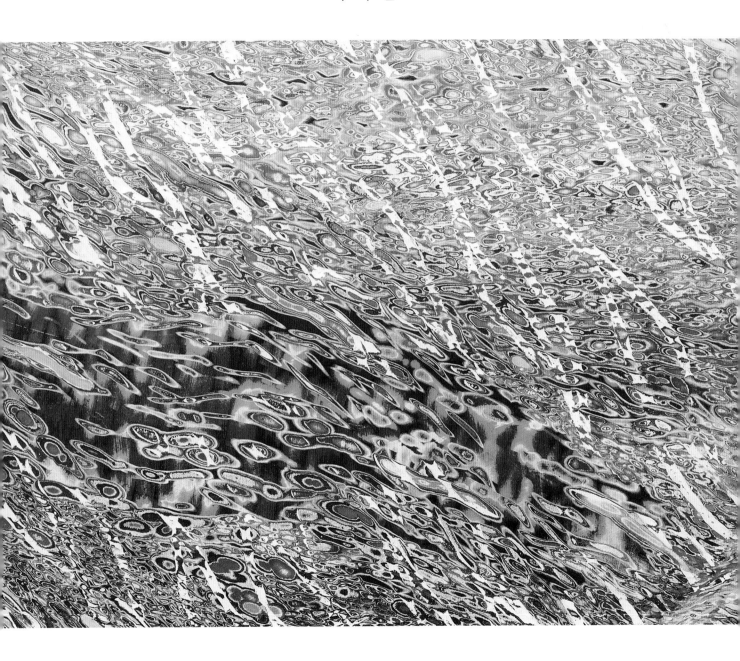

파도 • 146x97cm, 조탁 기법, 2018

만 난 다

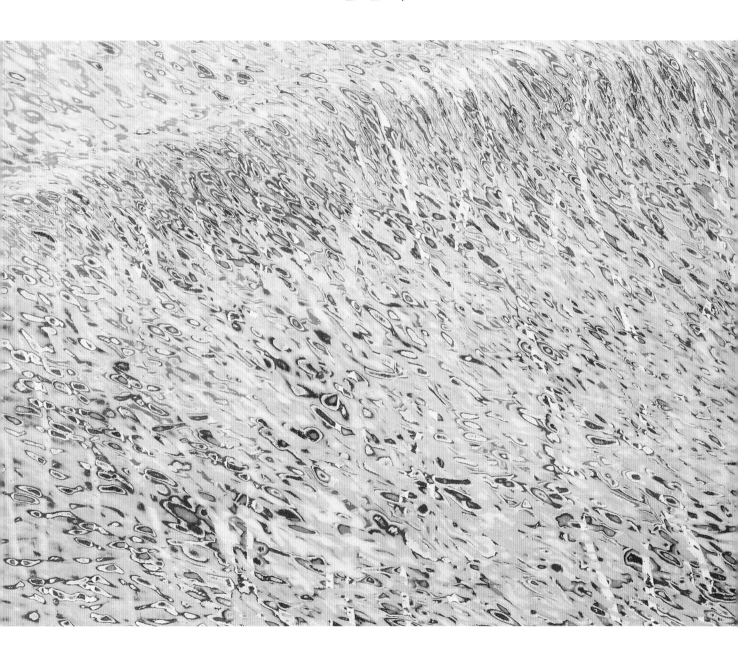

파도·146x97cm, 조탁 기법, 2018

새벽 5시면 집을 나선다.

운하교 너머에 있는 작업실까지 한 시간가량 걷는다.

해저터널 위 좁은 바다를 가로지르는 작은 운하교는

나의 <통영풍경> 시리즈의 주인공이다.

아담하니 예쁜 운하교에서 바다를 내려다본다.

매일 보는 바다는 매일 다르다.

한참을 서서 내려다 보다가 유독 낯선 날은

바다 가까이 다가가기도 한다.

가까이 오래 붙든 바다는 종종 그대로 그림이 된다.
나의 <바다> 작품은 대부분
가까이 오래 머무르게 했던 바다의 형상이다.

운하교를 지나 좁은 골목길로 내려가 착량묘 쪽으로 걷는다.
좁은 골목의 정취가 남아 있어 좋고, 골목 끝자락에서
보이기 시작하는 바다가 또 반갑다.

1시간가량 걸어 작업실에 도착한다.

퇴근 전에는 조각칼로 덜어 낸 색들을 비로 쓸고
조각칼의 날을 다듬어 깨끗이 청소하고 정리한다.
아침에 작업실에 도착하면 바로 그림에 집중하기 위한
오랜 습관이다.

차 한잔하고 라디오를 켜고 작업에 들어간다.

11시에 아침 겸 점심을 작업실에서 직접 해서 먹는다.
고도의 집중력이 필요한 작업이다 보니
시간이나 체력을 낭비하지 않기 위해
일단 작업실에 들어서면 외출을 하지 않는다.

함께 밥을 먹는 식구(食口)여야 되지 않겠냐는
아내의 서운함을 생각해서 저녁은 늘 함께 먹는다.

식사 후 잠시 오수를 갖고, 오후 작업을 시작한다.
하루 열두 시간 정도다.
1년에 20호 이상 크기의 작업을 30여 점 그린다.
간간이 조각을 하고, 소품을 그리면서 몸을 풀기도 한다.

저녁이 되면 온 길을 다시 걸어서 퇴근한다.

아침과 또 다른 바다를 만나는 편안한 시간이다.

목 차

프롤로그

가까이 오래 붙든 바다는 종종 그대로 그림이 된다

010

1부

아버지가 된 아들

016

2부

윤슬, 빛의 바다

044

3부

나의 바다는 끝난 이야기가 아니다

082

에필로그

바다는 끊임없이 이야기를 풀어놓는다

116

평론

조탁의 화가, 김재신이라는 섬

강제윤 시인

122

1부

아버지가 된 아들

"

묵묵히 참고 견뎌야만 하는 어려운 시간이 많았다.

그때마다 떠오르는 아버지의 모습과 힘든 시기를 함께 버텨 준

가족이 있었기에 지금의 내가 존재한다는 것을 모르지 않는다.

내게 가족은 매일의 무게를 견디게 하는 힘이다.

"

비울 것도 없이, 채울 것도 없이•162x112cm, 혼합, 2008

통영에는 자개 공방을 업으로 하는 집이 많았다. 우리 집도 그러했다. 아버지와 두 형, 몇 명의 직원으로 구성된 업장이었다. 큰형은 나전칠기 도안을 했고 작은형과 아버지는 칠을 하며 놓이며 상 같은 가구를 만들었다. 집이자 일터였던 그곳에는 보고 그릴 수 있는 도안이나 책이 있었다. 수줍음도 많고 몸도 약했던 나는 그것들을 따라 그리며 혼자 놀았다. 동네분들이나 물건 가지러 온 분들이 내 그림을 보고 건네는 칭찬에 신이 났고, 칭찬을 의식해서 더 열심히 그렸던 것 같다. 아버지는 간혹 내가 그린 그림을 나무 액자에 끼워 벽에 걸어 주기도 하셨다. 아버지께서 사다 주신 물감도 생각난다. 작은 병마다 물감이 들어 있는, 포스터컬러 같은 것들이었다.

아버지는 평생 성실하셨다. 매사에 꼼꼼하고 정갈하셨다. 가구에 마지막 칠을 하는 날에는 꼭 목욕을 하셨다. 머리는 단정히 빗어 넘기고 의복의 먼지를 말끔히 정리한 뒤 칠장에 들어가시던 모습이 생생하다. 가구를 다른 지역으로 팔러 가실 때도 기름을 발라 흐트러짐 하나 없이 머리를 넘겼고, 중절모에 의복이며 신까지 얼마나 깔끔하게 차려입으시던지.

아버지는 먼 길을 떠날 때마다 꼭 나를 데리고 다니셨다. 마흔일곱에 얻은 늦둥이 아들이 예쁘기도 하고 안쓰럽기도 했을 것이다. 나는 자상한 아버지가 좋아 따라나서는 것을 마냥 좋아했다. 직원들이 리어카에 물건을 싣고 여객선 터미널에 실어다 주면, 통영극장 앞에서는 금성호, 지금의 문화마당 앞에서는 원양호를 타고 부산으로 갔다. 부산에 도착하면 상인들이 여객선 터미널로 물건을 받으러 나왔다. 아버지의 작품을 사러 온 일본인들 사이에서 일본어를 알아듣지 못해 눈만 끔뻑거리던 날이 기억난다.

내가 초등학교 4학년일 때 기성 가구가 등장하며 전통 가구의 수요가 줄어들어 공방은 문을 닫을 수밖에 없었다. 공방을 닫기 전 마지막 작품을 완성한 뒤 눈물지으시던 아버지의 모습이 지금도 눈에 선하다. 유년 시절 내내 함께한 나전칠기와 아버지의 모습은 내 삶과 작품에 큰 영향을 미쳤다.

세월이 흘러 이제 내가 그 시절 아버지 나이가 되었다. 그리고 아들을 둔 아버지가 되었다. 묵묵히 참고 견뎌야만 하는 어려운 시간이 많았다. 그때마다 떠오르는 아버지의 모습과 힘든 시기를 함께 버려 준 가족이 있었기에 지금의 내가 존재한다는 것을 모르지 않는다. 내게 가족은 매일의 무게를 견디게 하는 힘이다.

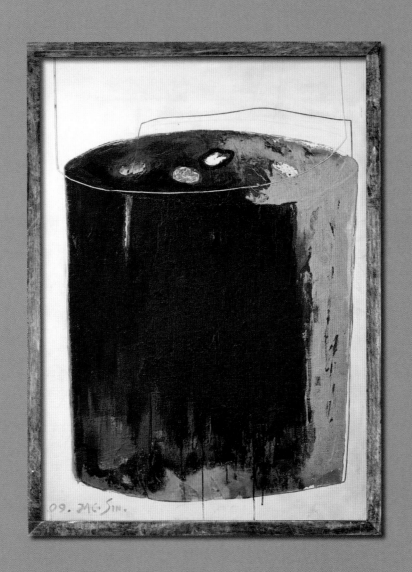

연탄 · 98.5x135.5cm, 혼합, 2009

돌이켜 생각해 보면 내가 그림을 선택했다기보다
그림과의 연이 자연스레 이어졌던 것 같다.
유년기에는 예술과 장인 정신이 함께하는
현장에서 성장했고, 초등학교에서는 미술반에서
그림을 그렸다. 중학교에서는 미술 선생님의 굵고
시원한 붓 터치에 큰 영향을 받았다. 신세계가
열렸다고 할 만큼. 고등학교에 가서도 미술반에서
계속 그림을 그렸고, 부산에서 대학에 진학해
서양화를 공부했다. 그러나 대학 생활은 오래가지
않았다.

그래도 그림과의 연은 계속 이어졌다. 군대를
제대하고 통영으로 돌아왔다. 작은 화실을
운영하고 학생들을 가르치면서 그림으로
먹고살았다. 사실 통영에서 학생들을
가르쳐야겠다는 생각은 전혀 하지 않았다.
어느 날 후배들이 동생이나 제자를 데려와
그림 수업을 부탁하면서 자연스럽게 그림을
가르치게 되었다. 그렇게 내 인생의 모든 순간에
그림이 함께했다.

학생들을 가르치면서 틈틈이 그림을 그렸다.
빈 병, 단순화한 풍경, 벽돌 같은 반구상 작품을
주로 했다. 작품에 변화가 찾아온 건 입시생이
줄어들 즈음이었다.

소도시에서 화실로 생계를 유지하는 것은
쉽지 않은 일이었다. 여기저기 동종업이
생겨나며 몇 안 되는 입시생마저 나뉘니
운영은 점점 더 어려워졌다. 낮엔 틈틈이
그림을 그렸고, 저녁과 일요일에는 낚시를
하러 다녔다. 그저 바다를 보러 다닌
날들이었다. 바다와 함께하는 시간이 점점
늘어났다. 바다는 평화로웠으나 그 시절
갈매기 소리는 참 슬펐다.

'무엇을 채우고 무엇을 비울 것인가⋯.'

바다를 바라보는 날이 한참 동안 이어졌다.

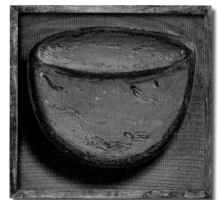

내가 선택한 것을 담을 수는 있을까. 비울 것도 없고 채울 것도
막막했던 시절의 허기 같은 밥그릇.
작업을 시작했다. <비울 것도 없이, 채울 것도 없이>라고 이름 붙인
빈 밥그릇 작업이었다.

비울 것도 없이, 채울 것도 없이 • 7.5x7.5cm, 나무조각, 채색, 2007

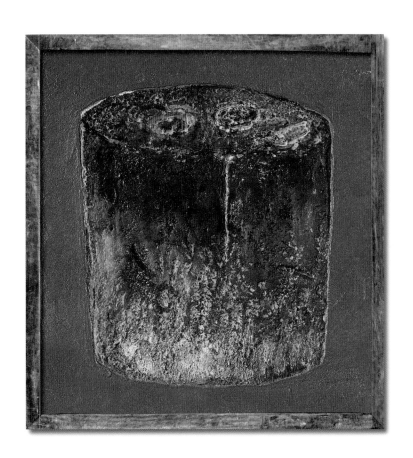

연탄 · 22.5x22.5cm, 혼합, 2009

마침내 화실을 정리했다. 작업실과 살림을 겸할 수 있는 공간을
얻어 이사했다. 아들과 아내는 생각지도 못한 환경이었으리라.
갓 중학교에 입학한 사춘기 아들이 잘 견뎌 준 것이 지금도
고맙고 미안하다. 가족 누구도 입 밖으로 어떠하다 말하지 않는
날들이었다. 나는 그 무엇도 해 줄 수 없었기에 침묵했고 오로지
그림만 보았다.

그러던 중, 우연히 동네 포장마차 앞에 버려진 연탄을 보았다.
허옇게 타 버린, 이제는 쓸모없는 것. 그러나 간혹 어떤 것에는
미약한 열기가 남아 있기도 했다.
내 처지 같았다. 연민이 더해지며 연탄을 그리는 날이 시작되었다.
캔버스를 앞에 두고 종일 연탄만 그렸다. 아들과 아내는 각자 하루
일과를 마치면 집에서 잠깐 스치듯 얼굴을 보았다. 스스로 온기를
게워야 살 수 있는 시간을 아슬아슬하나 강단 있게 버티는 아들과
아내였다.
<연탄>은 그렇게 아픈 날들의 작업이라 밖으로 내보내지 않고
오랫동안 품고만 있었다.

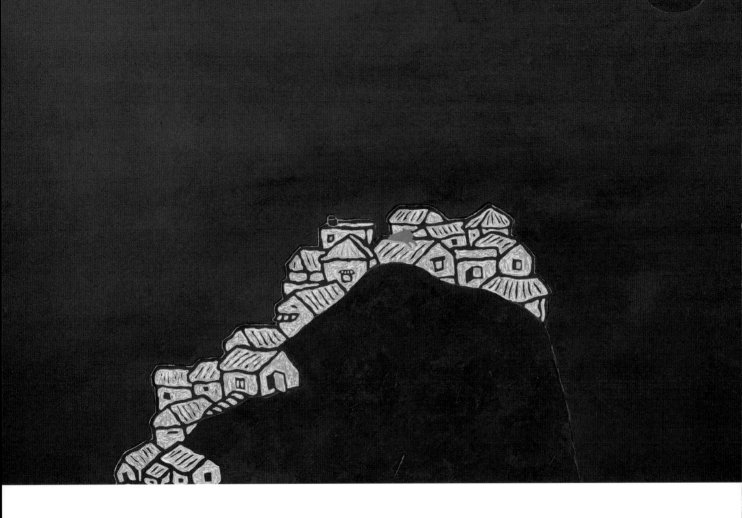

동피랑이야기 • 146x97.2cm, 조탁 기법, 2013

꾸준히 그려 온 작품이 쌓이자, 주위에서
전시를 권했다. 2005년, 첫 개인전을 열기로
마음먹고 전시할 그림을 펼쳐 보았다.
부끄러움이 확 몰려왔다. 어딘가에서 봤던 것도
같고, 오로지 내 것이라 말할 수도 없었다.

학생들을 가르칠 때는 늘 '자기 것을 찾아야
된다'고 말해 왔다. 그런데 막상 내 작품을 보니
부끄럽기 짝이 없었다.

그림을 파기하기도 하고, 색을 덮고 다시
덮기를 몇 번째. 어느 날 여러 색으로 덮인
그림을 보다 학생들이 쓰던 조각칼로 선을 하나
그어 보았다. 조각칼에 드러난 여러 색의 층을
본 순간.

그것은 자개였다.
어릴 때 늘 보아 오던 자개의 다채로운 빛이
그 한 줄에서 엿보였다. 겹겹의 색깔은 어린
날의 어떤 날, 가족, 반짝거리던 자개, 다양한
기억을 한꺼번에 소환했다. 순간 온몸에 전율이
일었다.

집으로 가는 길·122x79cm, 조탁 기법, 2013

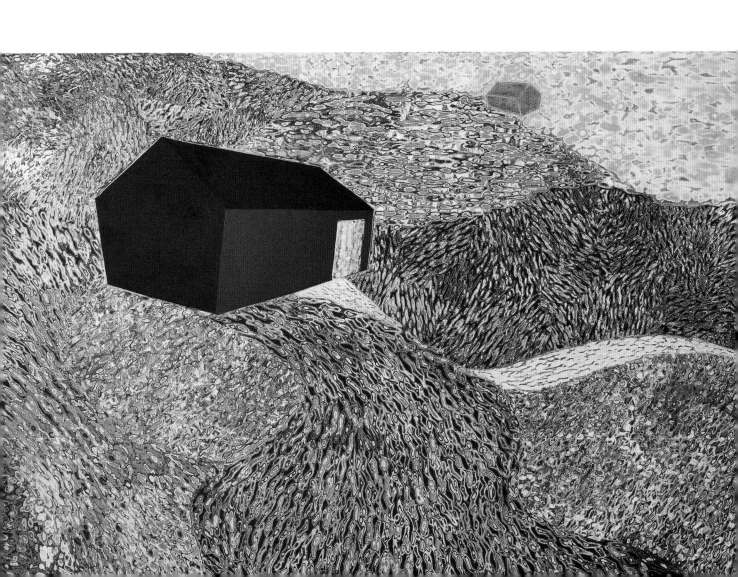

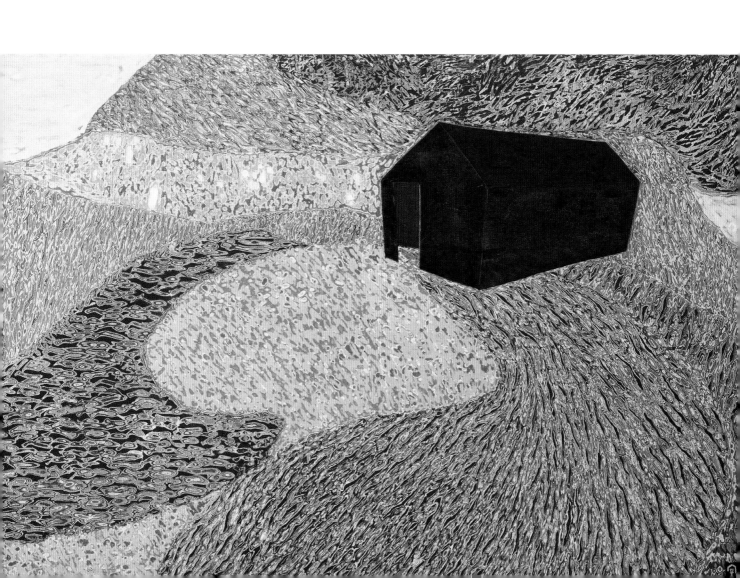

어머니는 내가 그림 그리는 것을 싫어하셨다. 형들이 공부를 많이 하지 못하고 자개 공방에서 도안을 그리고 칠을 했기 때문이다. 어머니의 걱정이 무색하게도 나 또한 나전칠기는 좋아하지 않았다. 가구에 칠할 때 나는 냄새를 맡기 힘들었고, 고생에 비해 가족의 삶도 풍족하지 못했다.

그러나 우연히 조각칼로 파낸 선 너머 색의 층에서 자개를 발견했을 때, 내 잠재의식은 나전칠기를 여전히 품고 있었음을 알았다. 돌아보면 어릴 때 자개를 갖고 노는 것을 좋아했다. 전복의 반짝이는 면을 가공한 자개의 영롱한 빛이 좋았고, 장식을 위해 잘라 놓은 형태도 예뻐 보였다. 그 당시엔 나전칠기를 싫어한다고 생각했는데 그렇지 않았던 모양이다.

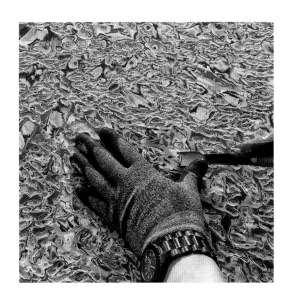

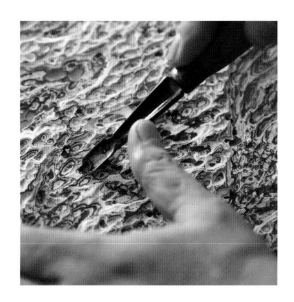

그때부터 겹겹이 색을 칠한 뒤 칼로 파내는 방식으로 작업했다. 이는 가구 위에 옻칠을 여러 번 하고, 칠을 칼로 긁어 자개를 드러내는 나전칠기의 과정과도 닮았다. 그렇게 나의 그림은 나의 것을 찾아가기 시작했다.

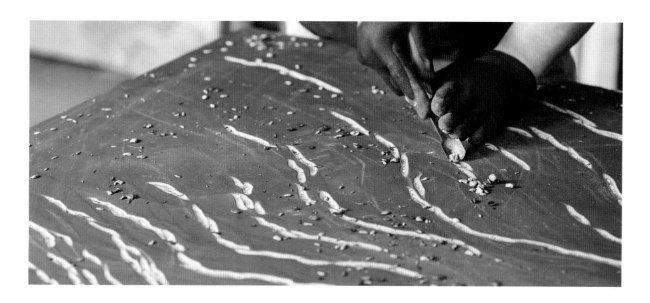

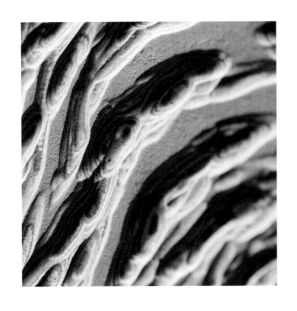
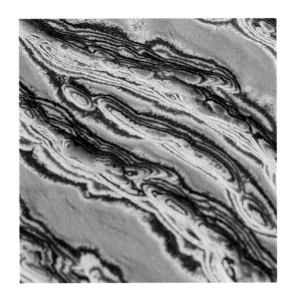
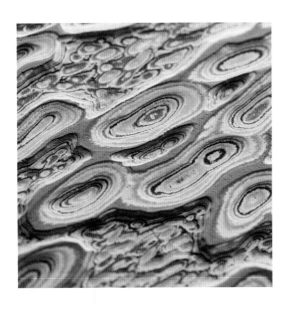
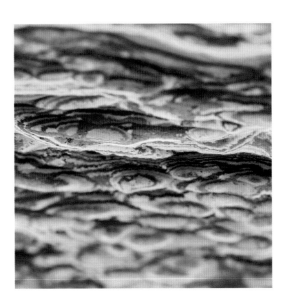

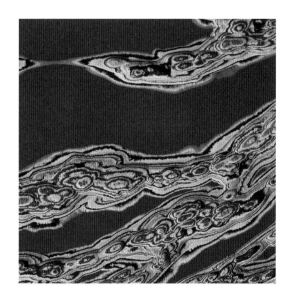
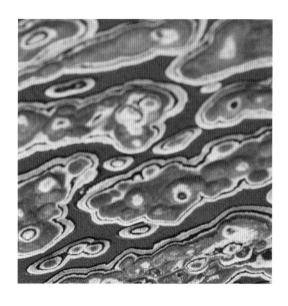
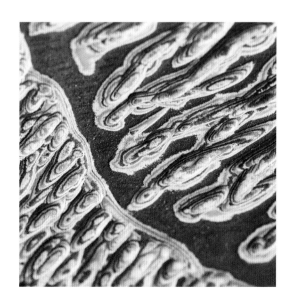
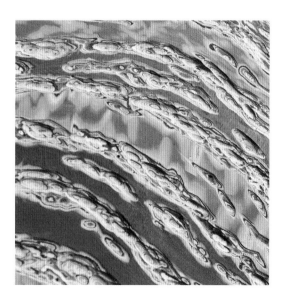

여러 겹 쌓은 색을 조각칼로 파내 전체 형태와 색의 조화를 이뤄
내는 이 기법을 무엇이라 이름 붙여야 할까. 그림을 배우러 온 분
중에 한문으로 박사 학위를 받은 분이 계셨다. 적절한 표현이 있을까
여쭤보았더니 '조탁이 기법과 맞겠다'라며 추천해 주셨다. 이후
기법을 명시해야 할 땐 '조탁(彫琢, JOTAK)'이라고 표기한다.

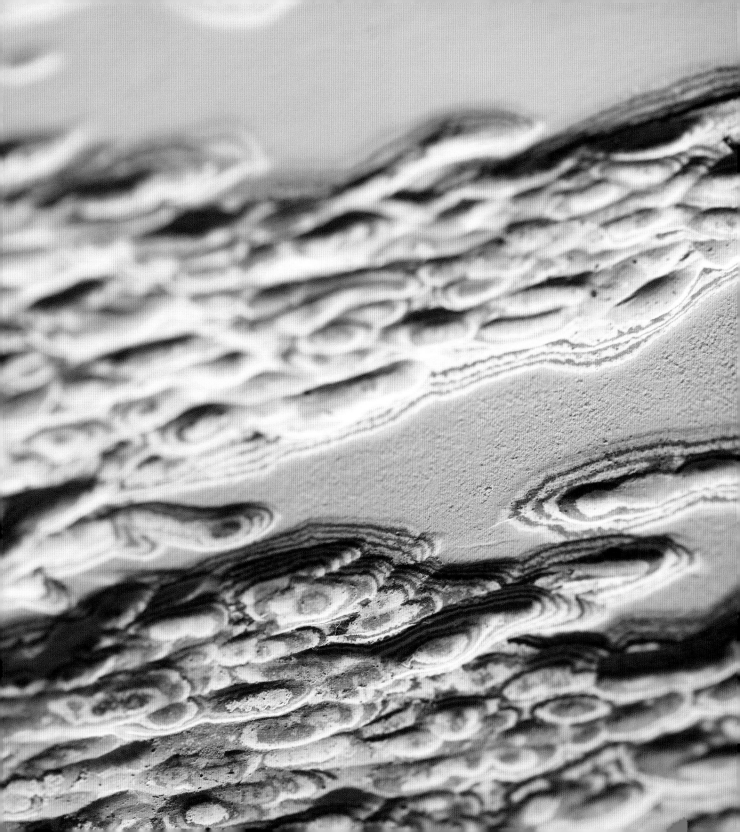

처음 온전히 조탁 기법을 적용해
80호 작품을 완성했다.
고대의 형상을 표현한 것이다.
이후 작업과 비교하면 색의 층이
얇은데도 오로지 그 작업에만
매달려 완성하는 데 6개월이
걸렸다. 시간과 에너지의 소진에
비해 비효율적이라는 생각에
전시를 마치면 이런 작업은 다시
하지 않으리라 결심했다.

비울 것도 없이, 채울 것도 없이 · 100x150.5cm, 조탁 기법, 2006

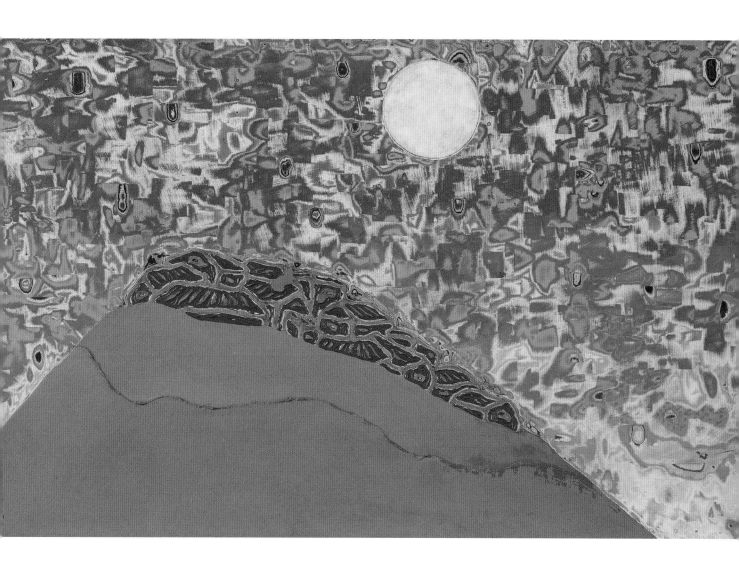

동피랑이야기 • 99x61cm, 조탁 기법, 2015

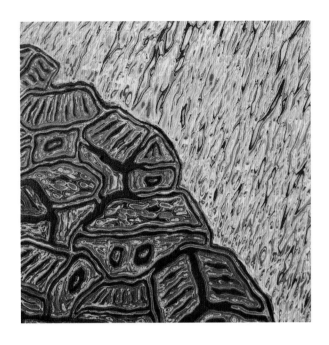

내가 그림을 그렸기 때문에 힘들다고
생각한 적은 없다. 오히려 힘이 들기
때문에 마지막으로 선택한 것이
그림이었다. 내가 가장 잘할 수 있는 것이
그림이었다. 마음만 먹고 달려든다면 못
해낼 것이 없다는 고집과 믿음이었다.
절박했기에 더욱 최선을 다해야만 했다.

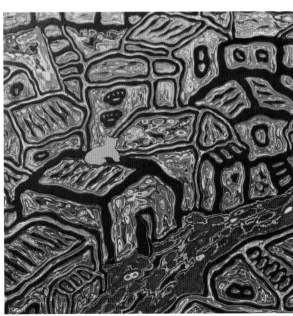

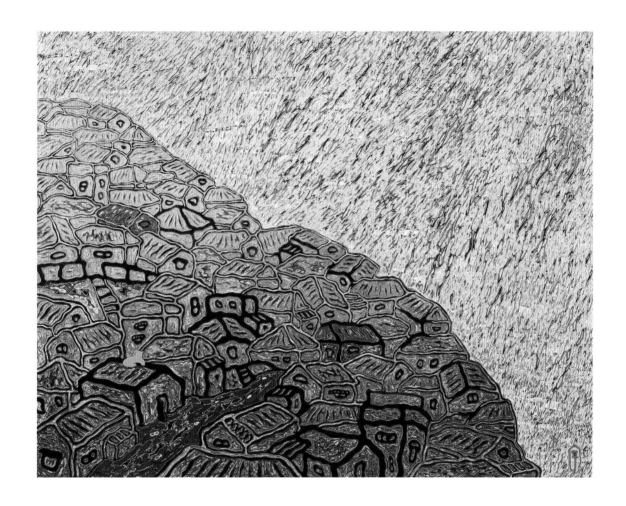

그림을 그리는 일은 내게 치유이자 종교이자 놀이다. 그러나 그 이면에 있는 현실의 어려움 또한

무시할 수 없다. 그림만 그려서는 생계를 유지하기 어렵다. 생계를 택하려면 그림을 포기할 수밖에

없다. 새로운 그림 장르를 만들어 헤쳐 나가는 과정은 전쟁과 다름없다. 내 작품의 이면에는 오로지

작업에만 열중하며 새로운 장르를 만들어 갈 수 있도록 버티고 견뎌 준 아내의 헌신이

자리하고 있다.

동피랑 이야기 • 116.5x90.6cm, 조각 기법, 2019

어느 날 학교에서 아들의 그림을 본 선생님이 물었다.

"왜 그림자가 흰색이지?"

아들에게 그 이야기를 듣는 순간 충격을 받았다. 그림자는
흰색이 될 수 있다. 약간 흐린 날 어두운색 옷을 입으면
사람보다 더 연한 그림자가 드리운다. 아들은 그걸
흰색으로 표현한 것이다.

나는 아들이 그림을 할까 봐 두려웠다. 아들은 예술 감각이
뛰어나다. 어떤 면에서는 나보다 더 뛰어나다. 아들이
그림을 한다면 어떻게 가르쳐야 하나.

성인이 된 아들은 그림이 아닌 다른 일을 하고 있다.

과연 다행인지 아쉬움인지….

'행복'이라는 단어에 떠오르는 기억에는
늘 아들이 함께한다.
아들은 내가 성실하게 살아야 할
이유이기도 하다.

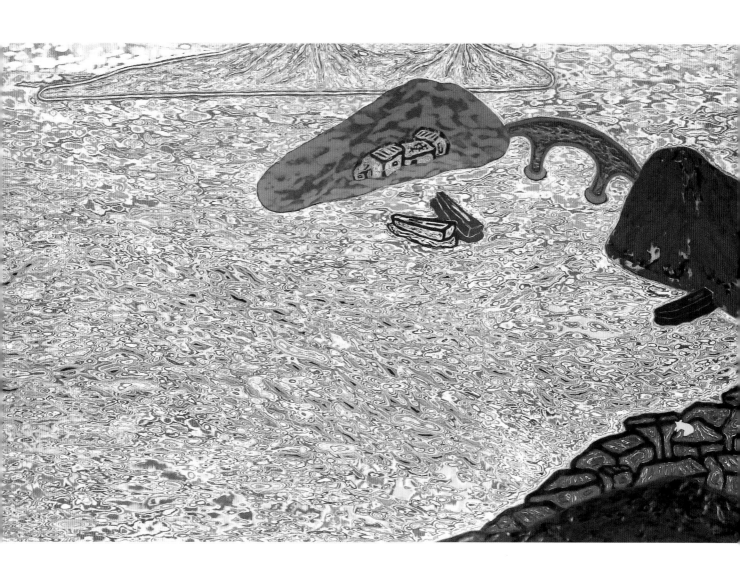

통영풍경 • 146x97cm, 조탁 기법, 2017

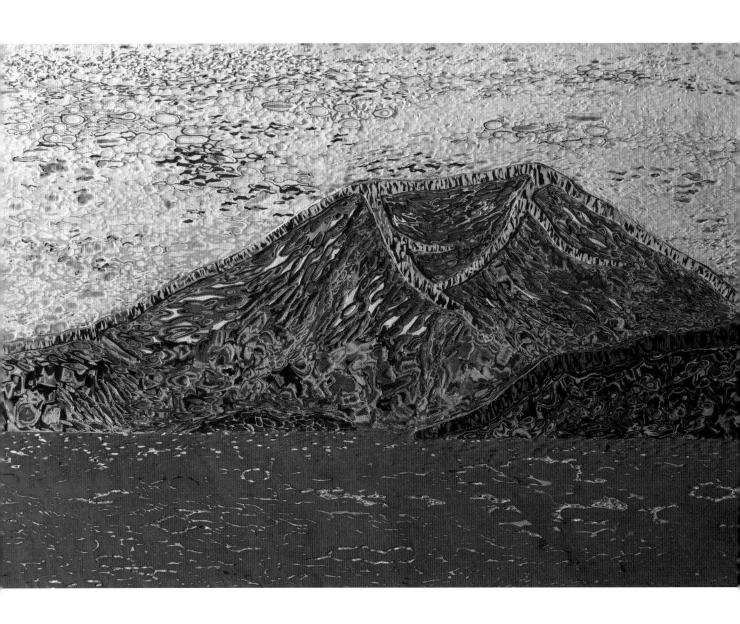

섬 · 146x97cm, 조탁 기법, 2018

"선생님은 소 같은 분이십니다."
얼마 전 제자에게 들은 말이다.
'소 같다'는 건 성실하다, 한결같다는
소리처럼 느껴져서 듣기 좋았다.
늘 성실하셨던 아버지처럼 나 또한
주어진 것에 성실하려고 무던히
애쓸 뿐이다.

2부

윤슬, 빛의 바다

"

바다를 좋아하니 바다 작업을 한다고 막연히 생각했다.

그러나 어린 시절 마음을 빼앗겼던 바다 빛을 찾아 나도 모르게 노력했을 수도 있다.

그것을 찾느라 바다 가까이, 더 가까이 다가갔을지도 모른다.

유년기의 내가 바다로 이끌어 그때의 바다 빛을 그리게 했는지도 모른다.

"

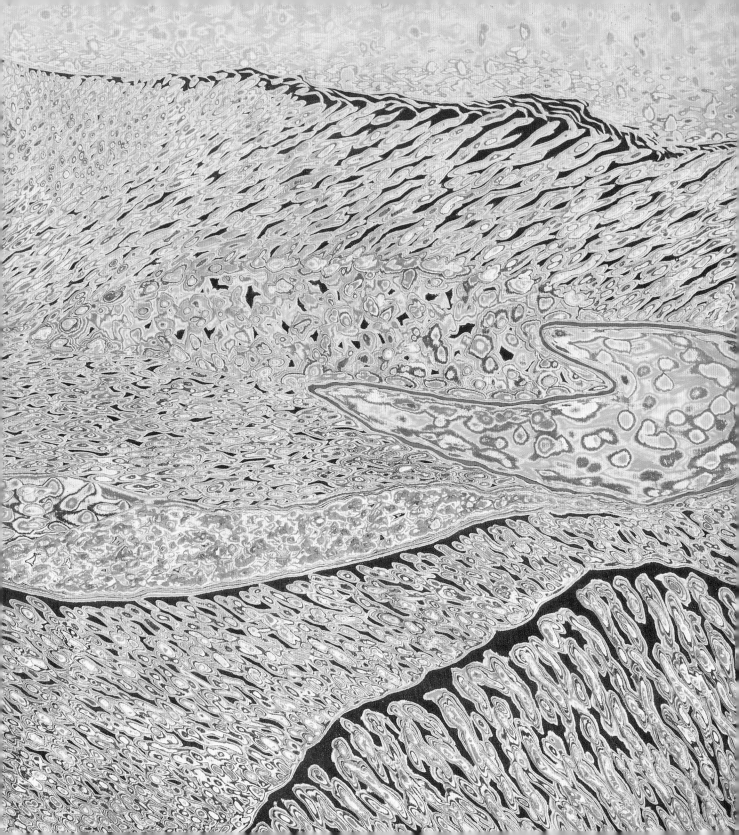

통영은 내게 주어진 큰 선물이다. 유년기와 청소년기를 보냈고, 잠시 떠났던 몇 해를 제외하고는
모든 날을 통영에서 보냈기에 나는 화가가 될 수 있었는지도 모른다.

식구들이 부산으로 이사를 해서 통영에 가족이라곤 아무도 없었다. 그러나 나는 군대를 제대한 뒤 부산이
아닌 통영으로 돌아왔다. 친구 집에서, 선배 작업실에서 머물렀지만 그 어떤 곳에 있을 때보다 마음이
따뜻했다.

그 시절 통영은 내 집이 어디에 있다 하더라도 어디서든 한 시간이면 걸어갈 수 있는 아담한 도시였다.
바다를 매립하기 전이어서 통영은 아주 작은 땅이었다. 북신동에서 하숙을 하는 친구 집에서 술을 마시고
도천동 집까지 걸어가는 데 40분이면 충분했다. 통영에서는 그 무엇도 걱정할 필요가 없었다.

사람은 무언가에 절망하거나 지치면 회복을 위해 자신에게 편한 곳을 찾아가지 않는가. 내게는 통영이 그런 곳이었다.

"통영은 왜 다른 도시와 다를까요?" 이런 질문을 들을 때마다 나는 윤슬 때문이라고 대답한다. 청년 시절, 통영으로 들어오는 관문인 원문고개에 들어서면 눈부신 반짝임이 먼저 눈에 들어왔다. 북신만 바다 표면에서 반짝이며 빛나는 잔물결, 사방에서 빛나는 바다의 윤슬로 통영은 언제나 밝은 도시였다. 통영은 언제든 그 빛으로 나를 품어 주었다.

사람들은 나의 〈통영풍경〉이나 〈섬〉, 〈동피랑이야기〉, 〈바다〉 등의 작품에서 따뜻함을 느낀다는 말을 많이 한다. 아마도 통영이 내게 전해 준 따뜻함이 그림에 고스란히 녹아 들어갔기 때문일 것이다.

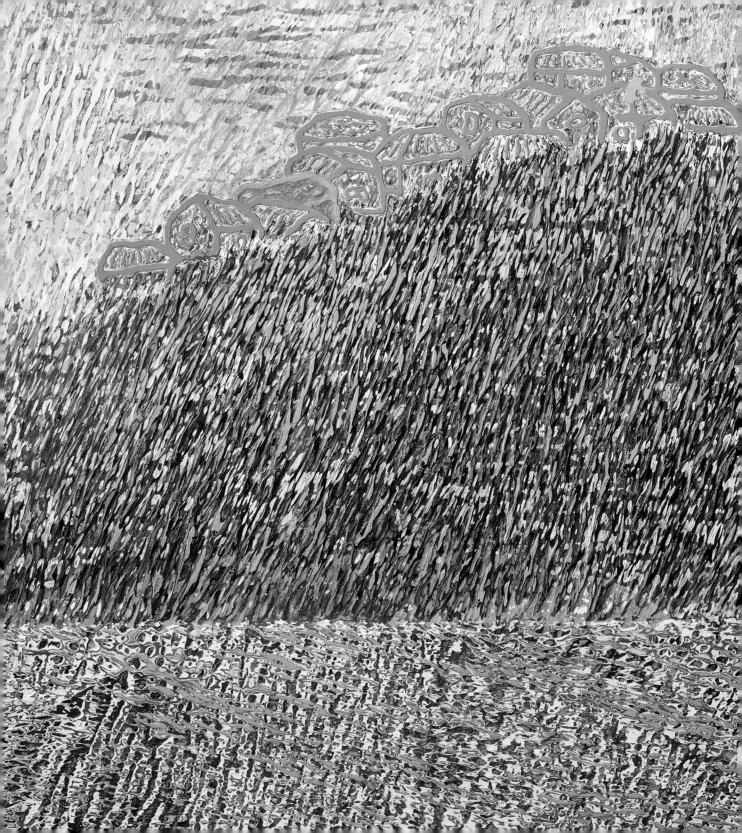

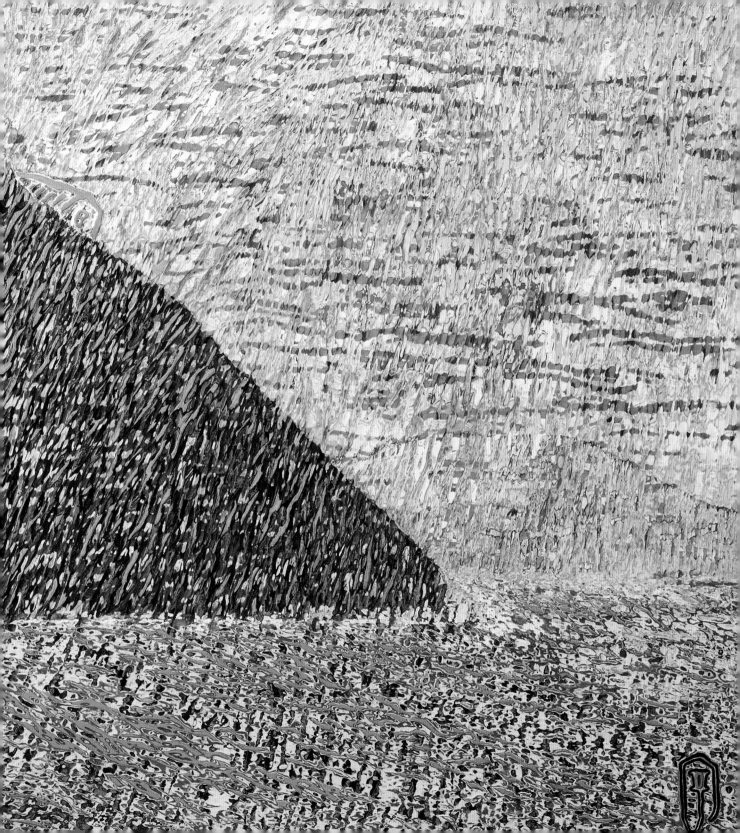

어릴 때 아버지를 따라 배에 가구를 싣고 부산으로
가곤 했다. 전포동이나 초량동에 짐을 내려 주고
다음 날 돌아올 때면 나는 뱃멀미로 지쳐 있었다.
통영항으로 돌아올 때 저 멀리 보이는 곳이
동피랑이었다. 높은 언덕에 집들로 가득한 그 마을이
늘 제일 먼저 우리를 맞이해 주었다. 그곳이 보이면
통영에 도착한 것이다. 반가움과 안심에 멀미가 절로
나았다. 통영에 닿으면 만나는 첫 동네. 그 마을에서
바라보는 통영 바다는 또 얼마나 아름다운가.

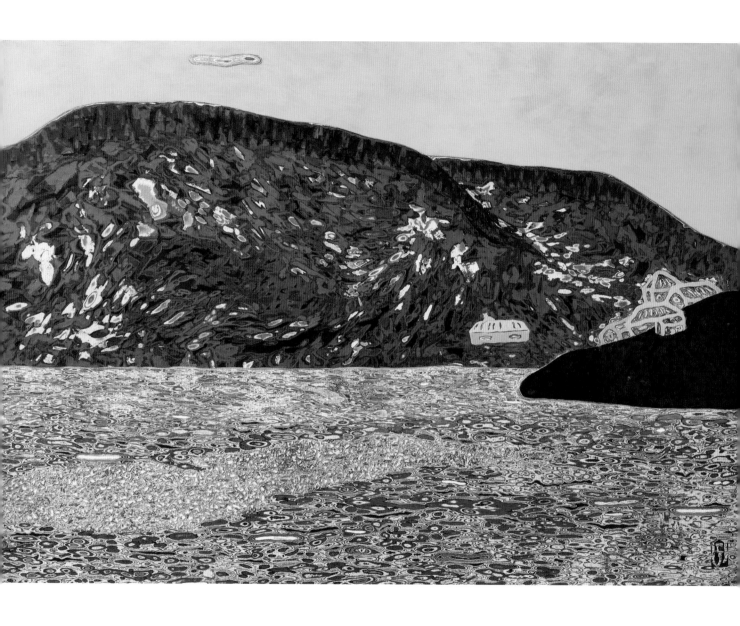

앞: 동피랑이야기 · 162x122cm, 조탁 기법, 2023 / 섬 · 146x97cm, 조탁 기법, 2018

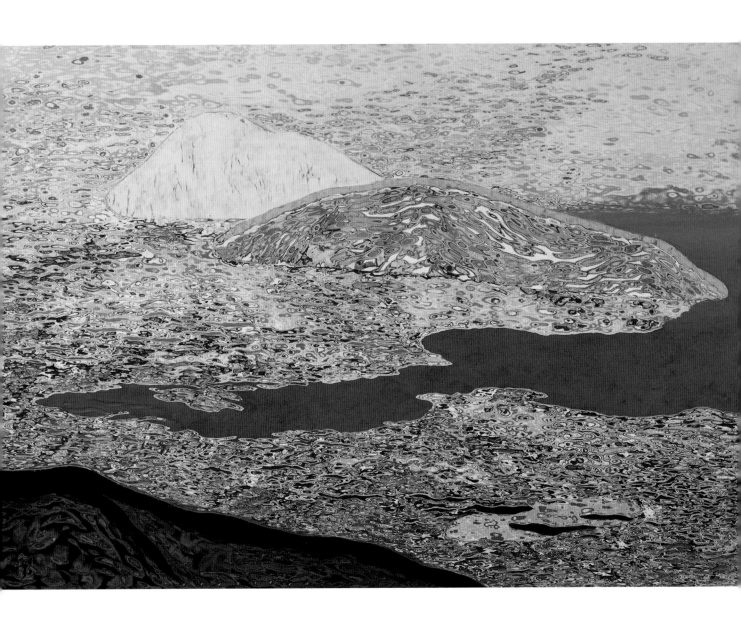

섬 • 146x97cm, 조탁 기법, 2018 / 뒤: 바다 • 76.5x62cm, 조탁 기법, 2022

옛 통영항이 있던 강구안을 지나
여객선 터미널까지 이어지는
해안선을 남망산에서 내려다본다.
구불구불하게 굽이진 부드러운
곡선을 따라가면 작지만 묘한
매력을 풍기는 통영의 이미지를
모두 만날 수 있다. 지금은
그 모습이 많이 바뀌어 아쉬울
따름이다.

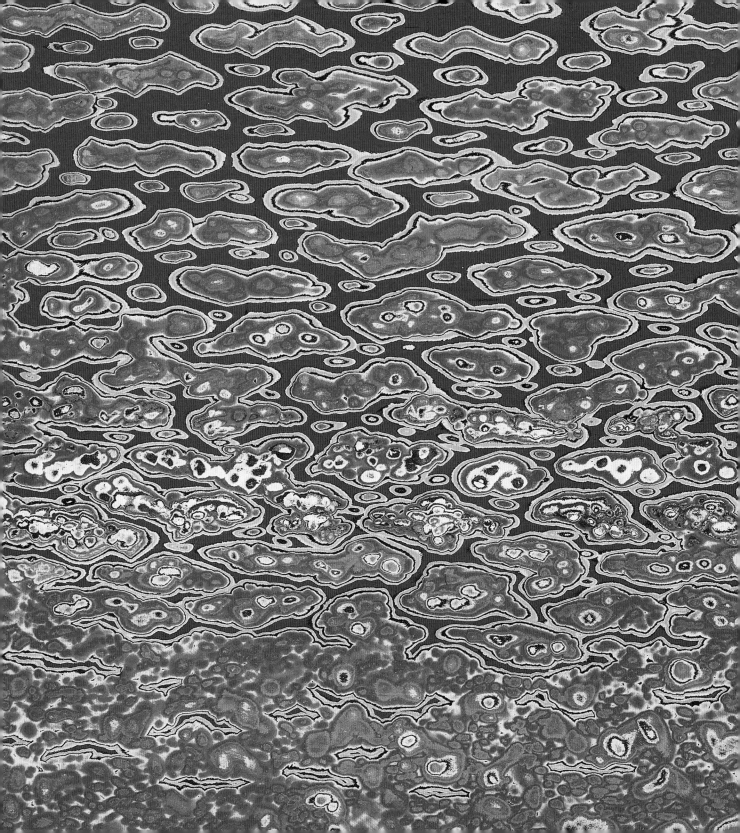

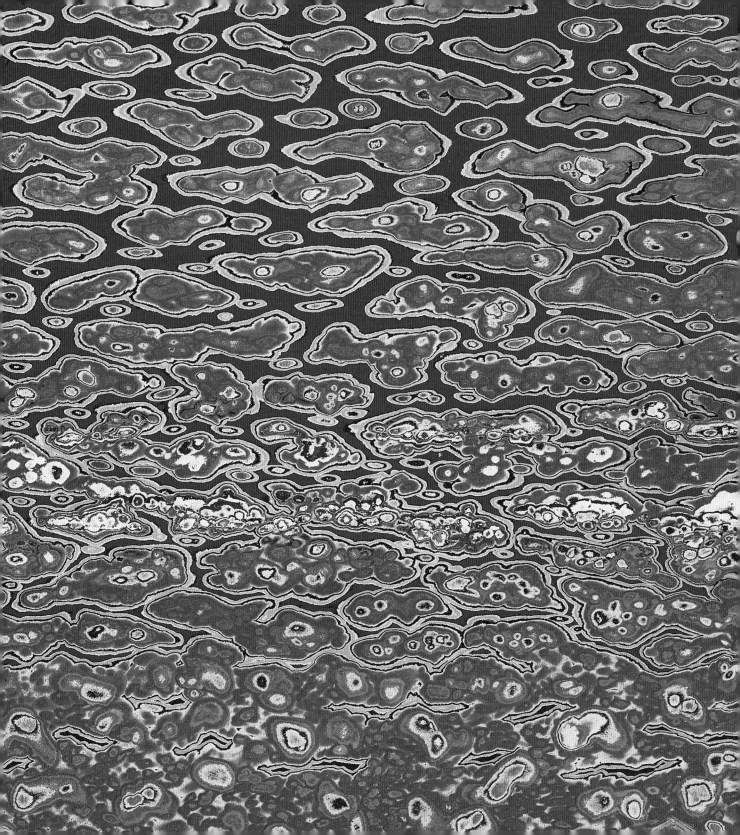

대학생 시절, 처음 마주한 해운대 바다는 저 멀리까지 확 트여 있었다.
처음에는 그 풍경이 시원하다고 생각했다. 그러나 시원함도 잠시,
불현듯 두려움이 밀려왔다. 언젠가 저 파도가 나를 덮칠 것만 같았다.

사람들이 흔히 말하는 바다는 부산 바다와 같이 광활한 모습일 것이다.
그러나 내가 봐 오고, 나를 성장시킨 바다, 통영의 바다는 그렇지
않았다. 늘 잔잔한 바람이 불고, 포근하고 따뜻했다. 그래서 언제든
만질 수 있고, 톡 건드리면 말을 건넬 수 있는 바다다. 바다에 손가락을
쏙 담그면 물결이 손끝을 살랑살랑 간지럽히는 통영 바다는 늘 같이 놀
수 있는 바다다.

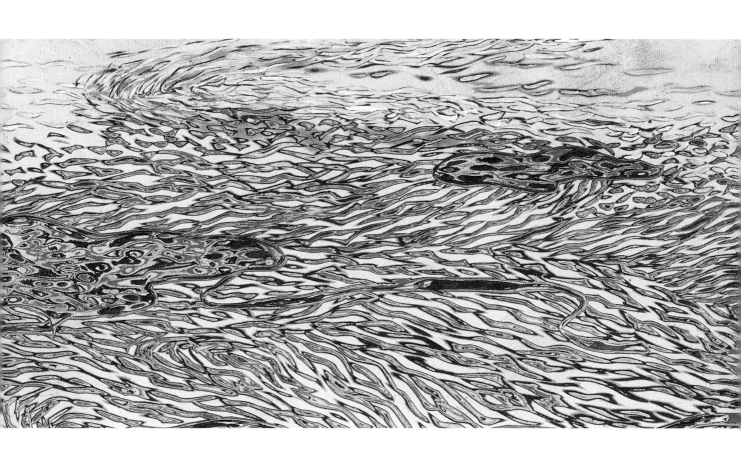

바다 • 36.5x25cm, 조탁 기법, 2018

'왜 바다가 노랗고 붉은색이냐'라고 묻는 분들에게
바다에 가까이 가 보라고 말한다. 햇살 좋은 날
갯바위 주위 얕은 바다가 얼마나 다채로운지,
가까이서 내려다보면 황홀함에 넋을 놓게 만든다.
물밑 작은 돌멩이와 풀, 그것들이 물을 통과한 빛과
만나 이뤄 내는 따뜻하고 풍성한 색. 내 작품은
그 바다의 색을 재현해 낸 것이다.

얕은 바다는 금방 모든 것을 보여 준다. 깊은
바다는 속을 보여 주지 않지만 얕은 바다의 것들과
무에 그리 다르랴 싶어 얕은 바다의 색으로 깊은
바다를 이야기한다.

파도 · 105x122.5cm, 조탁 기법, 2023

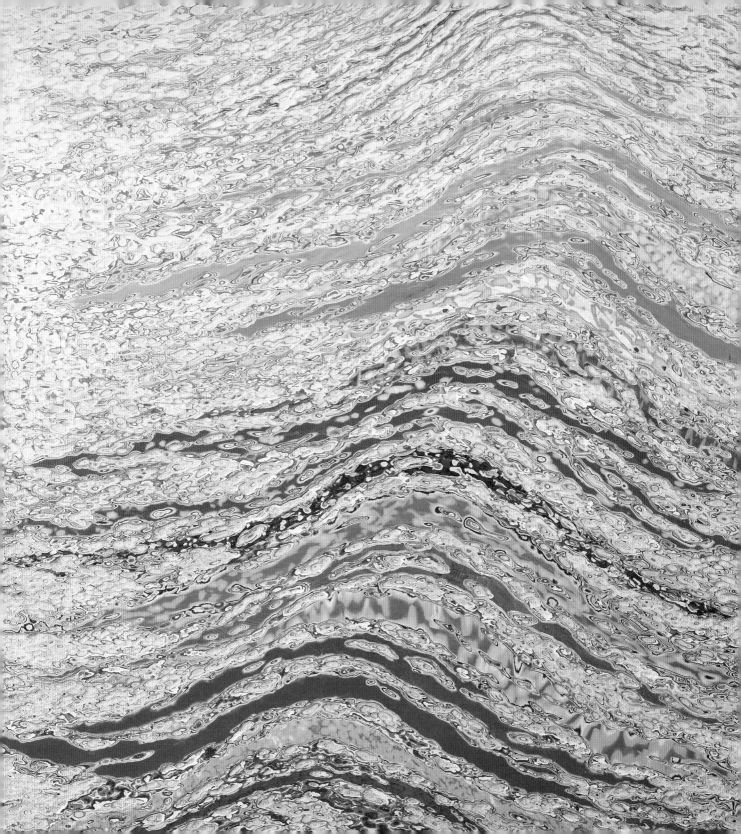

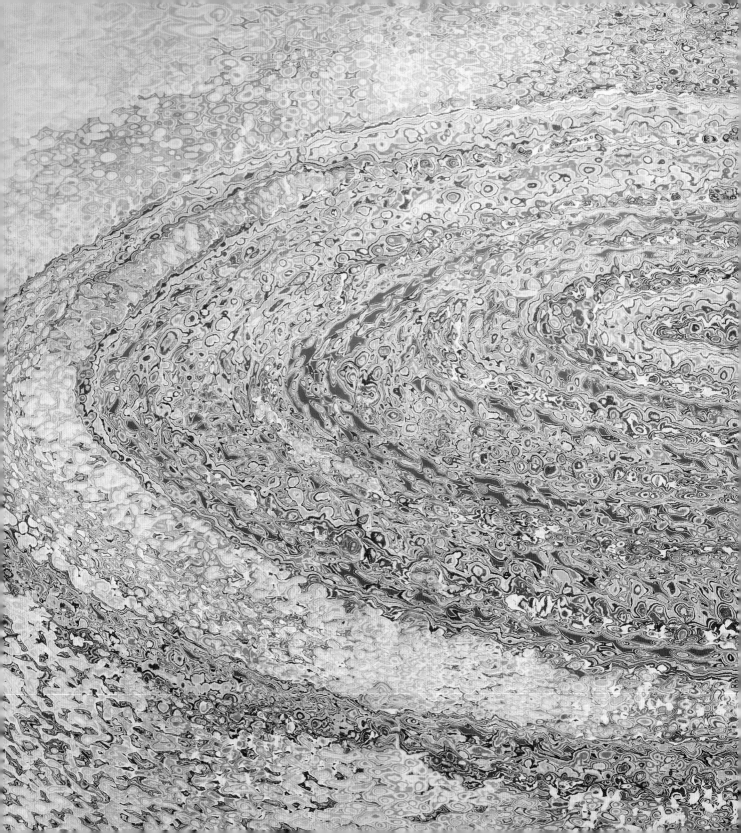

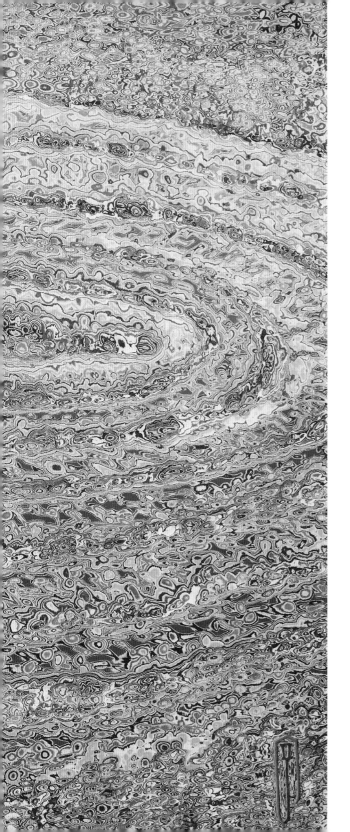

운하교에서 바다를 내려다본다. 좁은 하천 같으나 결국 바다의 깊이와 위엄을 갖춘 묘한 곳이다. 매일같이 한참을 서서 보고 있어도 늘 새롭다. 물의 흐름과 색, 빛이 단 하루도 같은 날이 없다.

바다 • 122.5x105cm, 조탁 기법, 2023

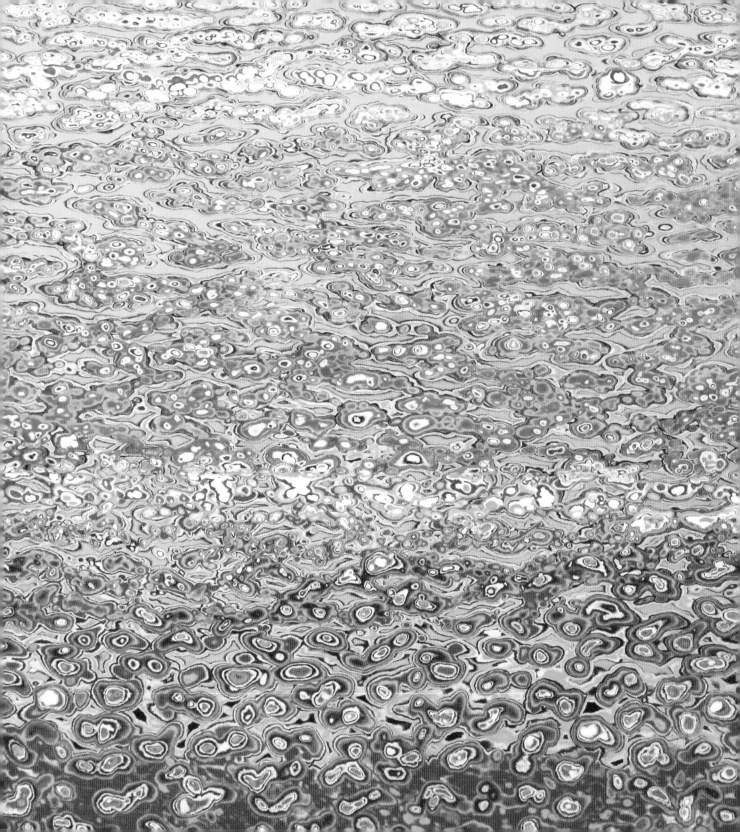

어디에서도 본 적 없는 색.
가까이 불러들여 온 마음을 사로잡는
통영의 바다 빛이다.

바다 • 77x62cm, 조탁 기법, 2023

윤슬은 바다의 꽃이다.
통영 바다의 잘고 유난한 빛은 바다 가득
피어오른 꽃이라 할 수 있다.

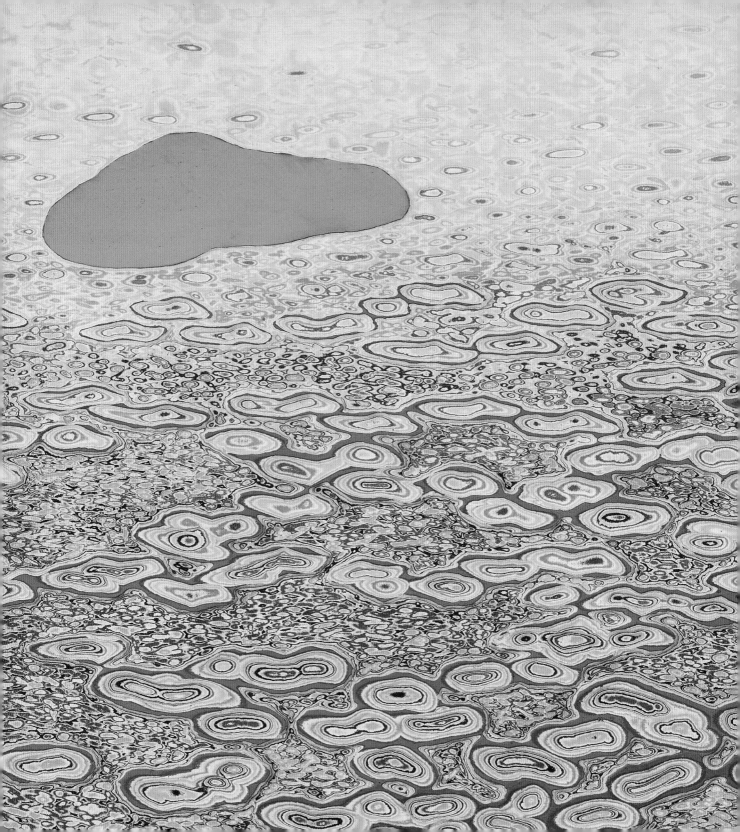

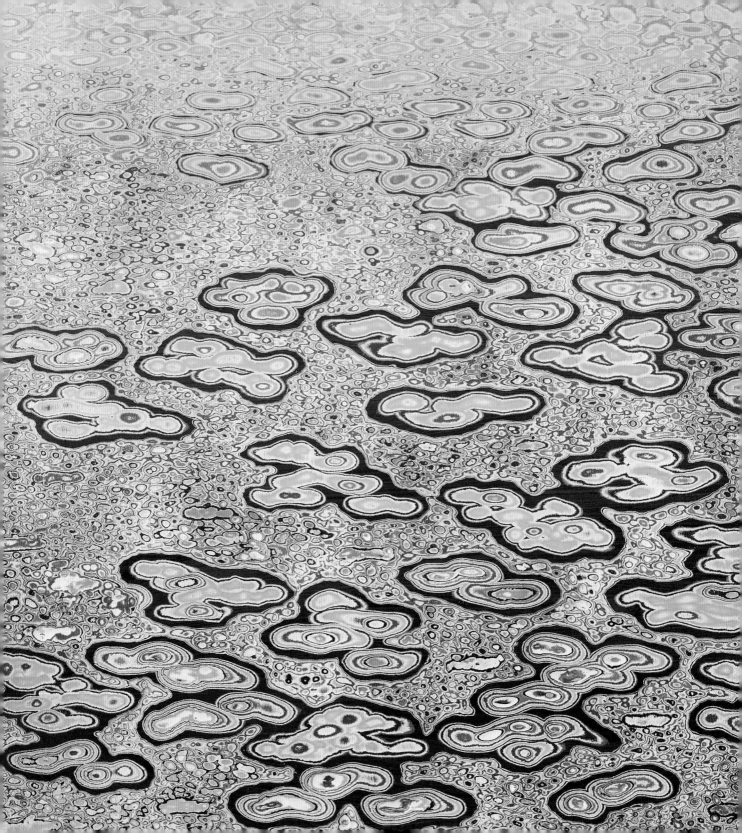

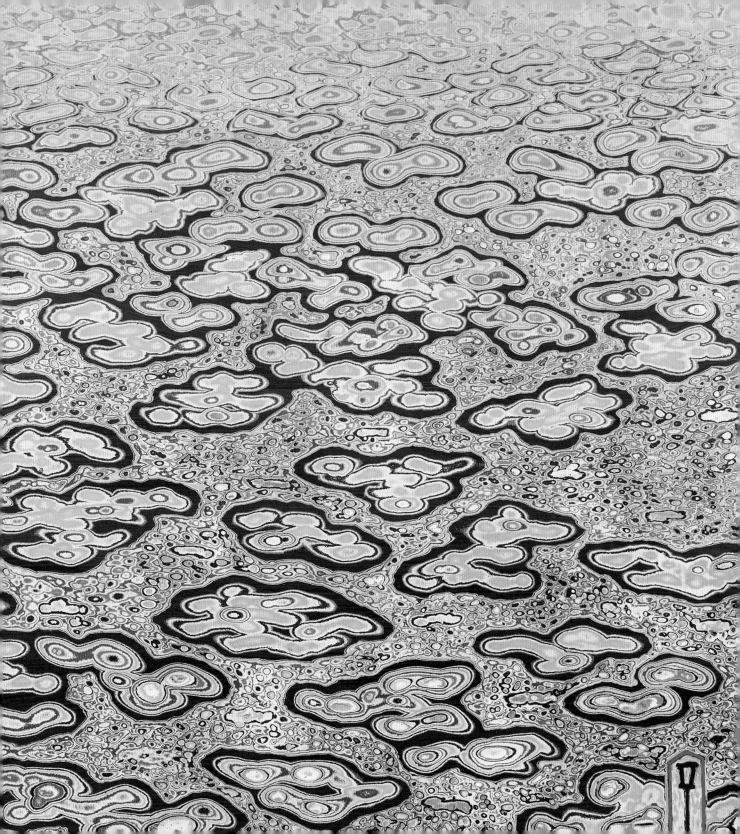

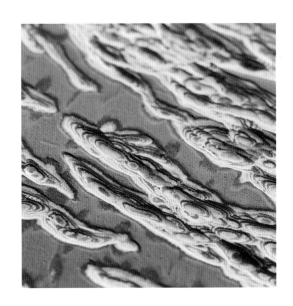

윤슬로 빛나는 고요한 바다에는 또 다른 모습이 있다. 배를 타고 통영 바다로
나가면 굽이치며 오르내리는 물결을 볼 수 있다. 어디서 시작되었는지, 어디로
가는지, 사라지기도 하고, 더한 힘으로 급히 몰아치기도 한다.
나의 파도는 통영 바다에서 시작되었다. 큰 파도의 역동성은 색이 들고나는
것으로 두드러지는 조탁 작업의 입체 표현과 잘 맞았다. 파도 작업을 할 때는
쏟는 힘만큼 완성된 작업에서 그 힘을 되받는 느낌이 들어 재미있다.

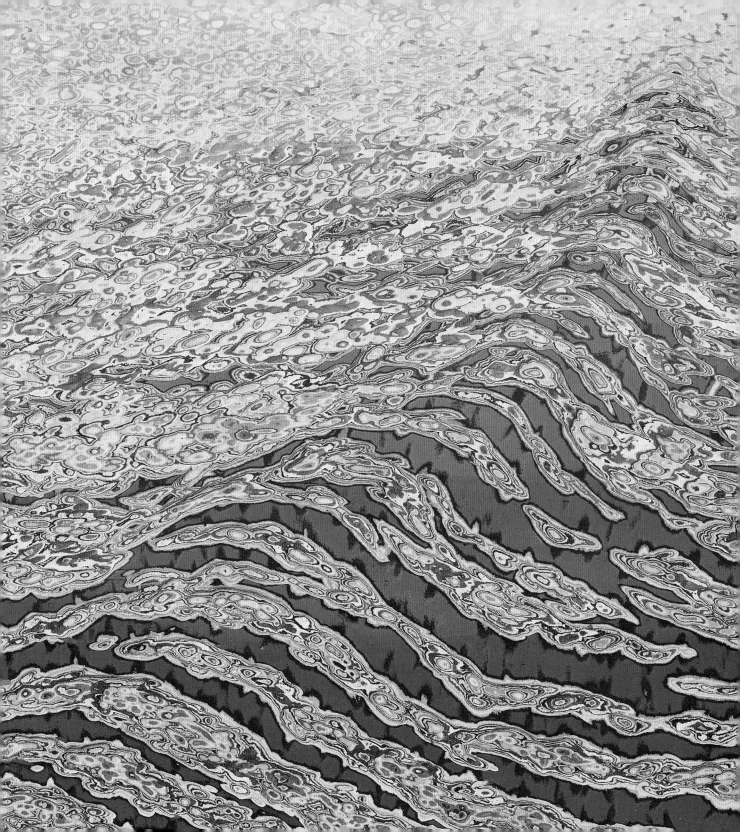

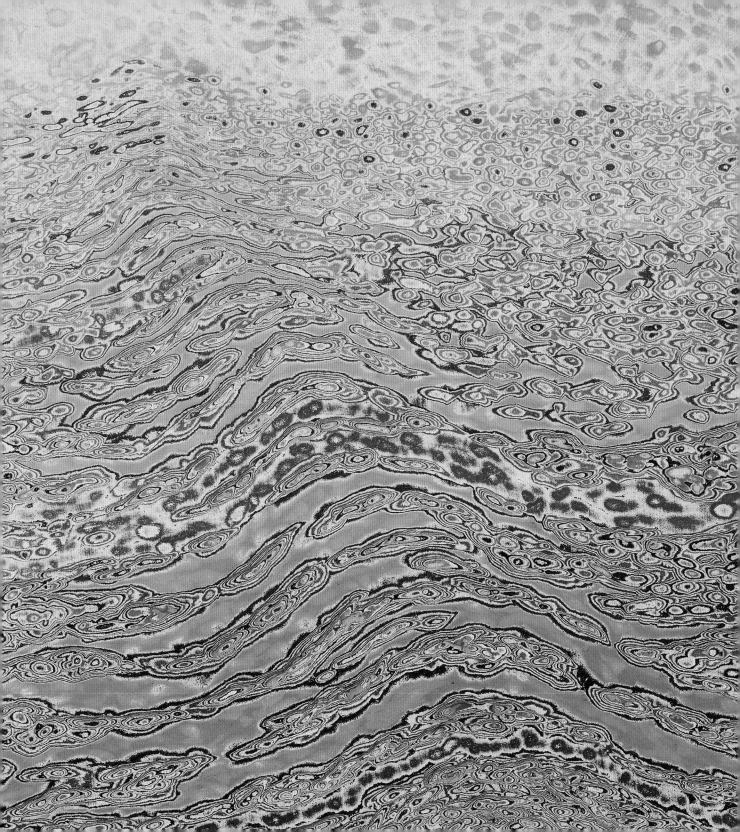

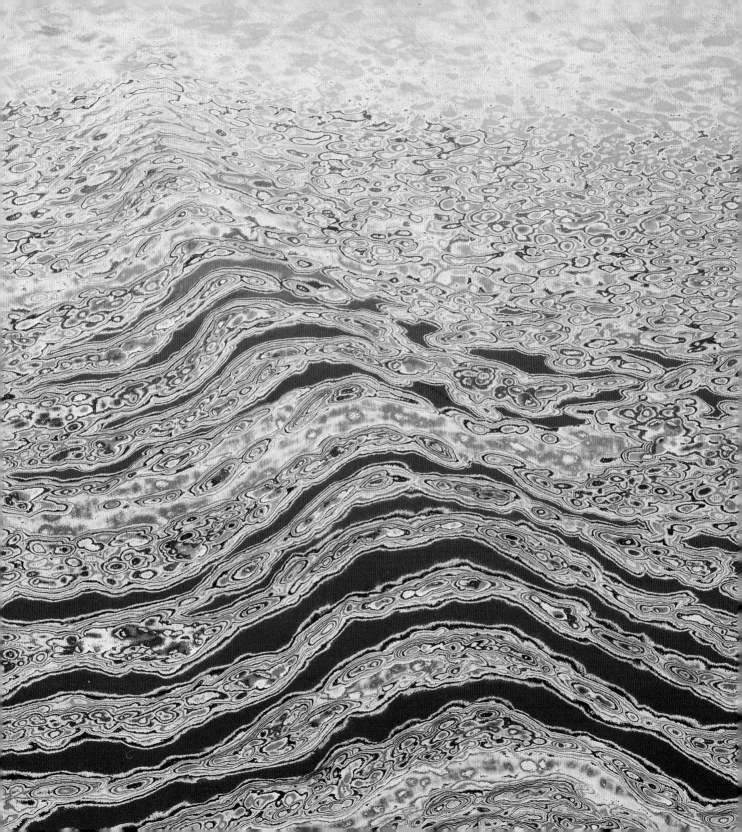

전시 오프닝에 가느라 서울로 올라가는 중이었다.
운전석 앞에 펼쳐진 덕유산을 보고는 감탄했다.
하얀 눈이 녹은 곳과 녹지 않은 곳이 일정해서 녹은
곳의 나무들이 굵은 선으로 이어져 있었다. 앞산, 옆산,
뒷산이 연속적으로 이어지면서 생겨난 그 두꺼운
능선이 무척 신비로웠다. 그 선에 사로잡혀 통영으로
돌아오자마자 <산> 작업을 했다.

80호 작품을 10여 점 하고 전시도 몇 차례 했다.
그러나 판매한 소품 몇 점을 제외하고는 다 파기했다.
어색했다. 산은 바다만큼 알지 못하니 품어지지
않았다. 이후 종종 '섬'의 능선을 그처럼 두껍게
표현하기도 한다.

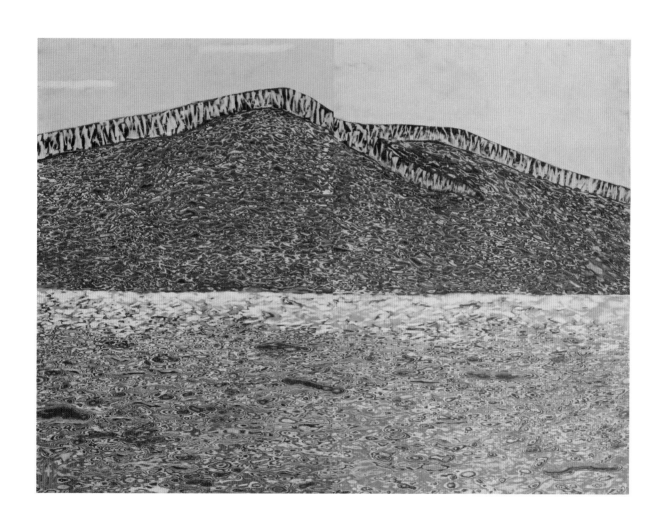

섬 • 83 x 61cm, 조탁기법, 2018

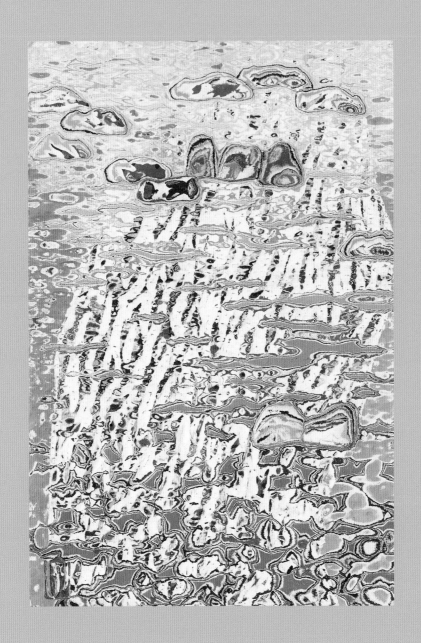

섬 • 25x37.5cm, 조탁 기법, 2022

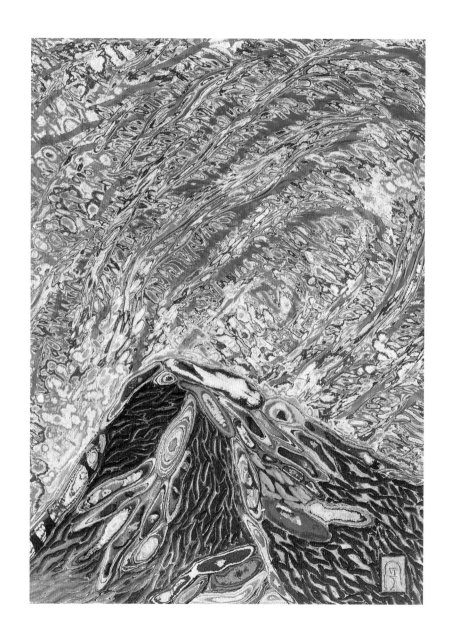

산 · 25x34cm, 조탁 기법, 2017

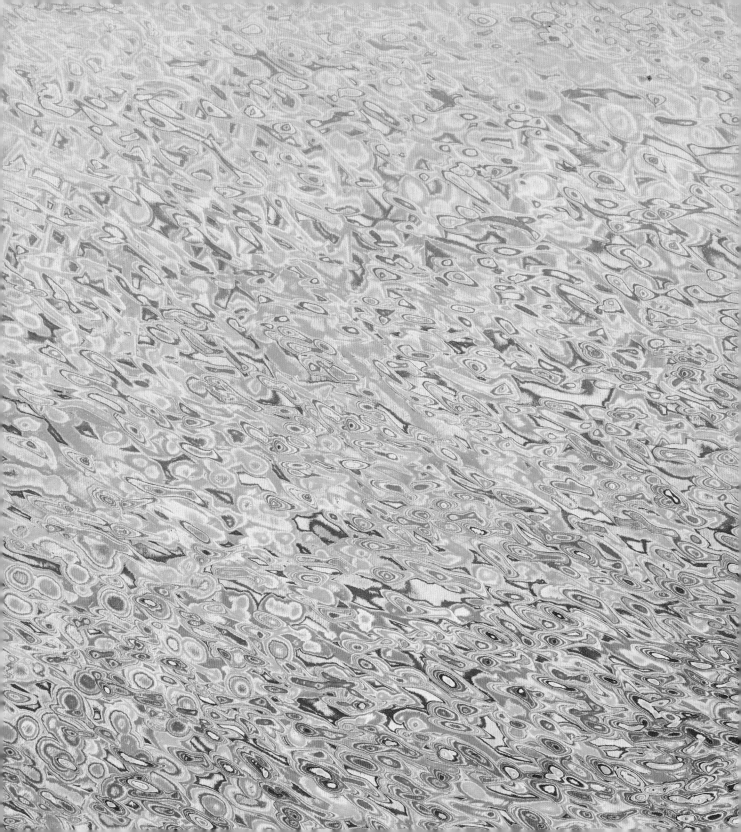

조탁 그림은 색이 들어가고 드러나는
입체적 조형 때문에 각도에 따라 달리
보이는 재미가 있다. 조명도 중요하다.
조명의 각도에 따라, 빛의 정도에
따라 작품이 주는 느낌에 확연한
차이가 있다. 깊이 자리한 색에 조명이
같이 비추어야 의도된 색 조화가 잘
드러난다. 특히 <파도>의 역동성은
조명으로 더한 효과를 볼 수 있다.

바다·61.5x92cm, 조탁 기법, 2021 / 뒤: 바다·146.5x98cm, 조탁 기법, 2022

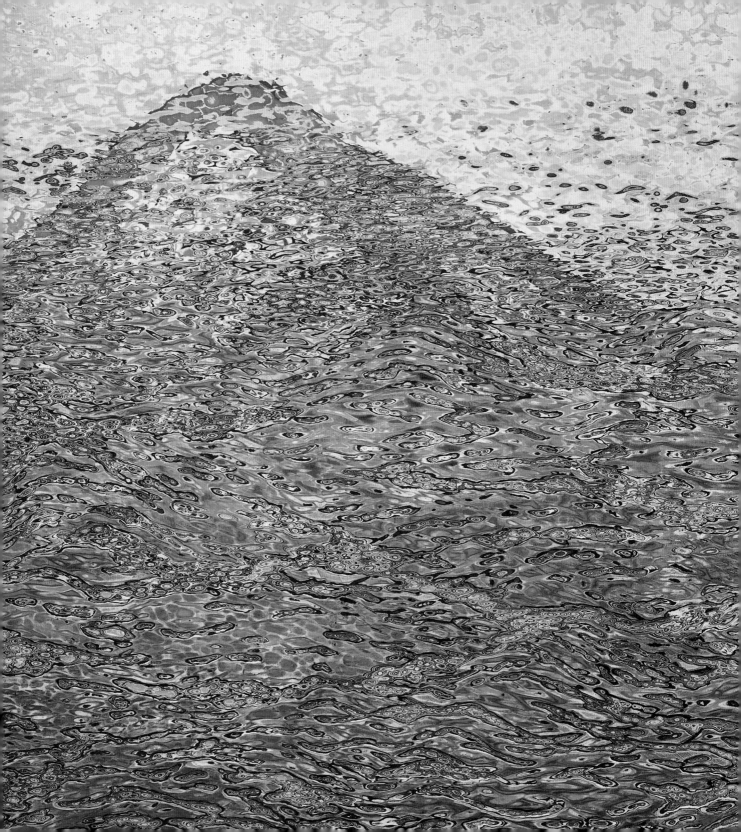

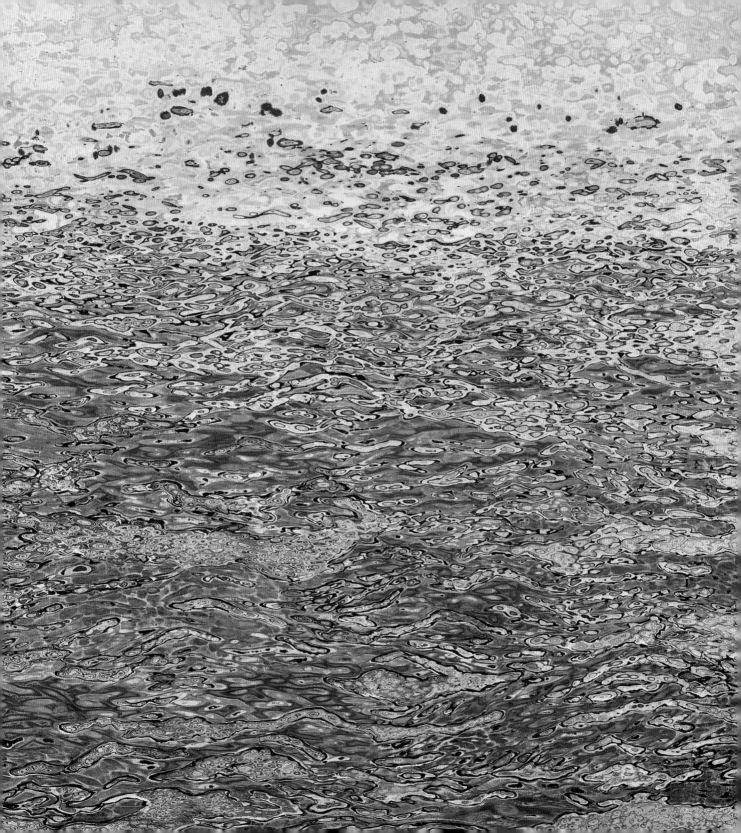

20년 터울이 나는 큰형은 낚시를 갈 때면 어린 나를 꼭 데리고 다녔다. 초등학교에
들어가기 전후였을 것이다. 바다 위 반짝반짝 빛의 일렁임이 너무도 신기해서 한참을
빠져 있었다. 꼬맹이가 집중하는 모습이 귀여웠던지 형은 내 뒤통수를 톡톡 치곤
했다.

조탁으로 바다 작업을 한 시간이 제법 지난 어느 날. 음각과 양각으로 겹겹이 쌓은
색들이 펼쳐진 바다 작업을 무심히 쳐다보다 문득 떠올렸다.

'아, 이 바다는 어릴 때 내가 만난 그 빛의 바다다!'

까마득히 잊고 있던, 유난히 잘게 반짝였던 빛의 일렁임. 그것을 내가 깎아 만든 색의
바다에서 만난 것이다. 나도 모르게 깊이 박혀 있던 유년의 보물을 끄집어낸 듯 가슴이
벅찼다.

바다를 좋아하니 바다 작업을 한다고 막연히 생각했다. 그러나 어린 시절 마음을
빼앗겼던 바다 빛을 찾아 나도 모르게 노력했을 수도 있다. 그것을 찾느라 바다 가까이,
더 가까이 다가갔을지도 모른다. 유년기의 내가 바다로 이끌어 그때의 바다 빛을
그리게 했는지도 모른다.

내가 칠하고 파낸 수 겹의 색 층에서 어릴 때 늘 보던 자개의 빛을, 눈을 뗄 수 없었던
바다의 황홀한 빛을 보았으니 이것을 우연이라 해야 할지, 필연이라 해야 할지.
그날 이후 바다를 그리는 작업이 더 재미있어졌다.

3부
——
나의 바다는 끝난 이야기가 아니다

"

내가 그린 파도를 내가 끝맺지 않았다. 보는 이들이 본인의
파도를 그리도록 이야기를 남겨 두었다. 그래서 파도는 나의
이야기가 아니라 보는 이들의 이야기로 무궁무진 이어진다.
나의 그림은 나와 당신, 우리가 살아가는 이야기다.

"

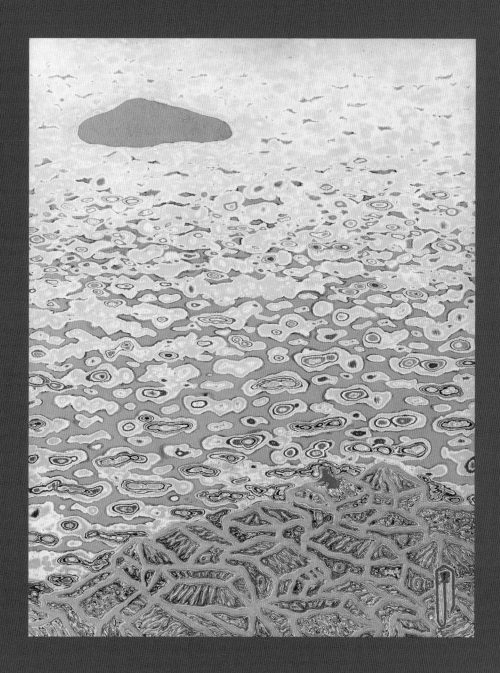

동피랑이야기 • 39x50cm, 조탁 기법, 2022

나의 그림은 모두가 결국 사람 이야기다.

<비울 것도 없이, 채울 것도 없이>, <연탄> 작업의 전시 반응은 좋았다. 기법도 소재도 신선하다는
평이었다. 옛날 생각이 난다며 눈물을 흘리는 이들도 꽤 있었다. 호평 속에서 전시를 이어 가다가 문득
생각했다. '내 이야기만 하고 있구나. 내 속의 것들을 끄집어내느라 무겁기만 하구나.'

단순하면서 나름 아기자기하게 예쁘기도 했지만, 나의 궁핍하고 외로운 날들의 일기 같은 그림인지라
나에게는 그 그림들이 무겁고 어두웠다. 방향을 바꿔야겠다는 생각을 했다. 일방적인 독백이 아니라 서로
보듬어 위로가 될 수 있는 그림이면 좋겠다는 생각을 했다.

어린 시절 아버지와 함께 외지에서 통영항으로 들어오면 제일 처음 우리를 반겼던 곳.
"우리 집에 왔네"라고 안심하게 했던 동네 동피랑이 떠올랐다. 집과 집이 다닥다닥 붙어 있고, 사람들은
열린 대문으로 불쑥 안부를 묻고, 햇빛이 골목 안쪽까지 길게 뻗어 노인과 고양이를 데우는 비탈 동네.
하루를 고된 노동으로 살아가는 이들이 대부분일지라도 어느 곳보다 밝고 따뜻한 사람들,

〈동피랑이야기〉를 시작했다.

시간이 흐르면서 그림에서 이런저런 이야기를 하나둘 덜어 내다 보니 온전히 바다만 남았다.
사람 이야기를 품은 넉넉하고 풍성한 바다다. 사람들의 이야기를 그저 받아들이며 담담히 흐르는
바다이기도 하고 세상사를 닮은 바다이기도 하다.

바다를 이어 그려 나가는 〈파도〉 역시 사람을 품고 있다. 영롱한 빛을 등에 업고 바다를 굼실 넘어가는
파도. 바위를 치고 해변 가까이에서 흰 포말로 부서져 끝을 보이는 파도와 다르다. 바다 어디쯤에서
어디로 갈지 모르고 나중에 어떤 힘을 발휘할지 모르는 예측불허의 파도다.

내가 그린 파도를 내가 끝맺지 않았다. 보는 이들이 본인의 파도를 그리도록 이야기를 남겨 두었다.
그래서 파도는 나의 이야기가 아니라 보는 이들의 이야기로 무궁무진 이어진다.

나의 그림은 나와 당신, 우리가 살아가는 이야기다.

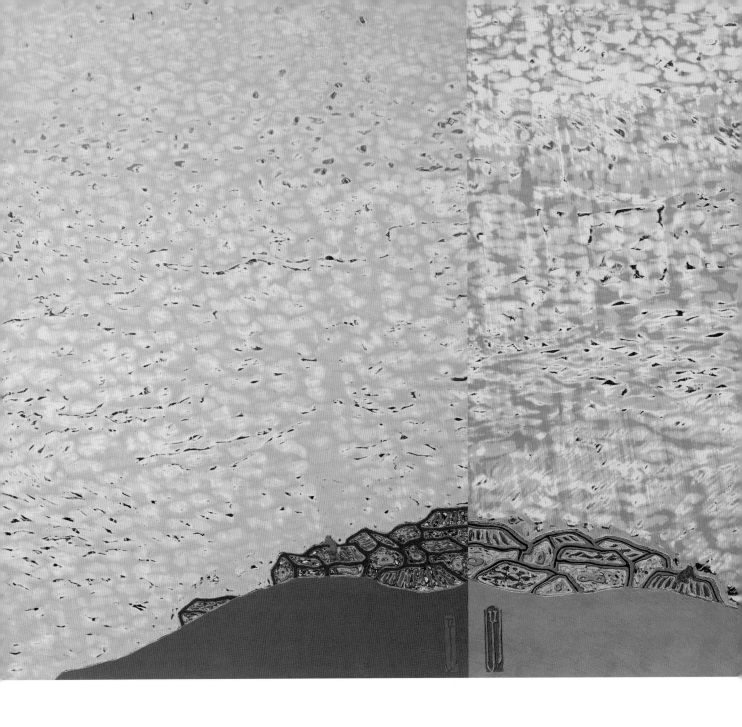

동피랑이야기 • 53.5x74cm, 조탁 기법, 2022 / 동피랑이야기 • 53.5x74cm, 조탁 기법, 2022

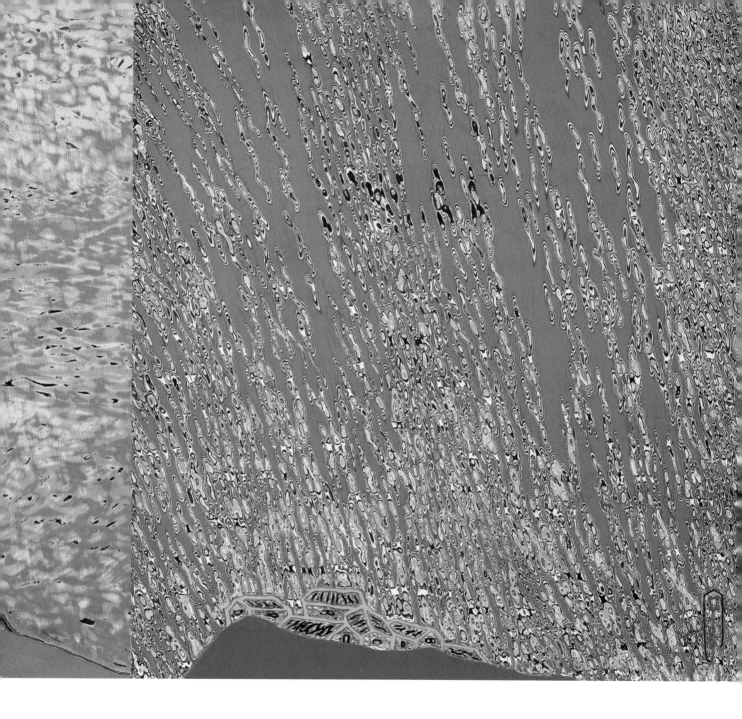

동피랑이야기 • 70x76.5cm, 조탁 기법, 2022

어릴 때 멀찍이서 본 동피랑은 햇빛이 바로 내리쬐는 마을로 항상 밝았다. 볕의 온기를 받아 늘 따듯한 곳으로만 막연하게 생각했다. 그러나 성장하고 들여다본 현실은 무거웠다. '현실을 외면하고 외향의 따듯함만 그리는 것이 마을 사람들에게 누가 되지는 않을까', '환하게만 그려도 되는 것인가' 생각이 많았다.

모두가 힘들던 옛 시절, 어느 집이든 제사를 지내면 일부러 음식을 넉넉히 했다. 광주리에 과일이며 먹을 것을 담아 집집마다 나눠 먹었다. 우리 세대는 힘들 때일수록 더더욱 정을 나누는 사람들의 모습을 보면서 자라 왔다. 이웃의 든든한 정이 얼마나 큰 힘이 되는지 경험한 세대는 안다.

집을, 그리고 동피랑 이야기를 하면서 우선 나부터 따듯해졌고, 보는 이들도 환한 웃음을 보였다. 동피랑 마을을 그려도 될 것 같았다.

환한 동네, 동피랑 이야기는 그리움이고 위로였다.

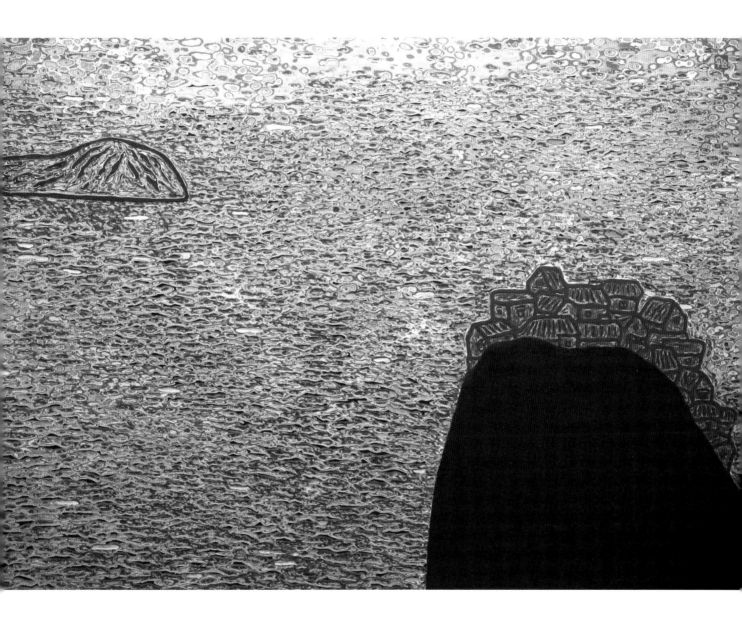

언덕배기에 옹기종기 어깨를 맞대고 모여 있는 동네는
이미 사라진 곳이거나 여전히 고달픈 삶이 있는 곳이다.
고달파도 어깨를 기댈 수 있는 위로의 동네가 사라지지
않기를 바라는 마음으로 <동피랑이야기>를 계속한다.

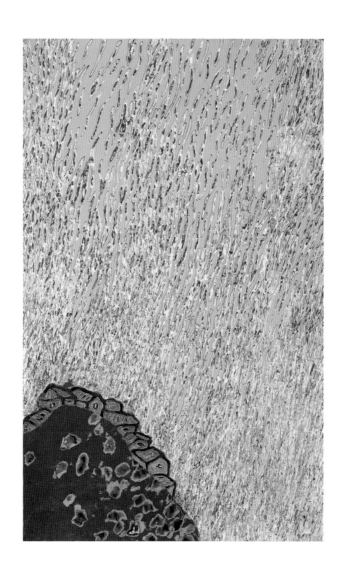

동피랑이야기 • 62x99cm, 조탁 기법, 2019

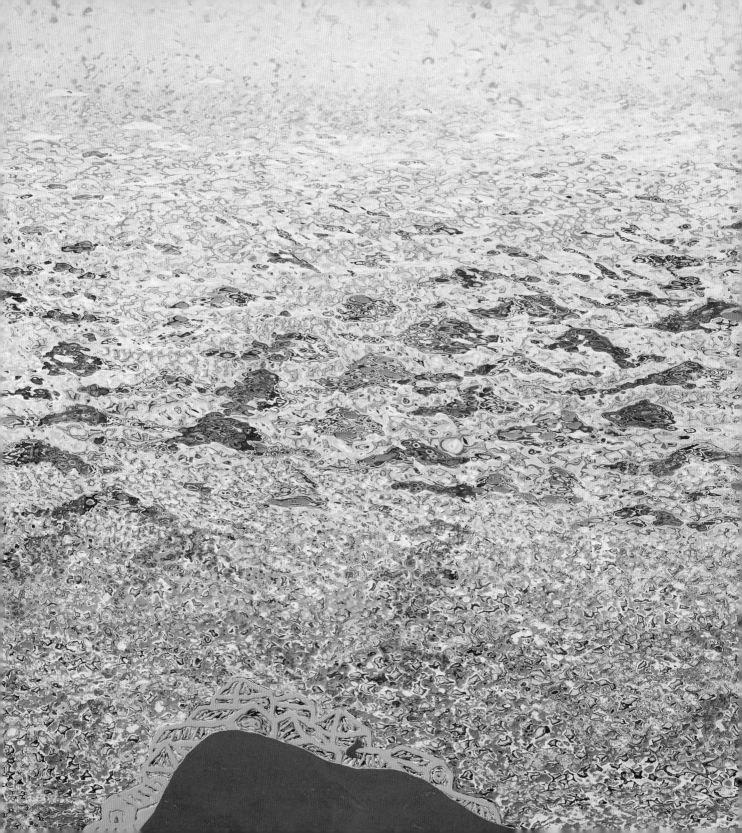

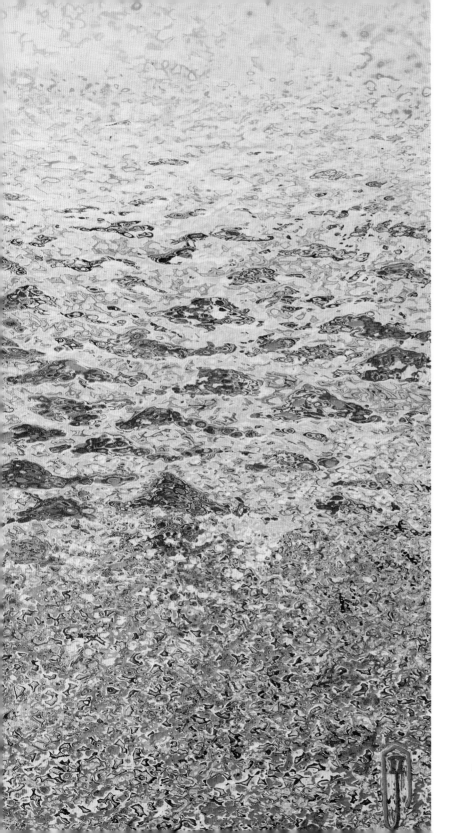

동피랑이야기 • 146x97cm, 조탁 기법, 2023

<동피랑이야기>에는 꼭 지붕 위에 앉은 고양이 한 마리가 있다. 늘 바다를 향해 앉아 있다. 어떤 의미냐는 질문을 많이 받았다. 가난한 동네의 양철 지붕 위는 햇볕에 데워져 가장 따뜻한 곳이었을 게다. 따뜻한 지붕 위의 고양이. 처음 그림을 그릴 때는 온기가 필요했던 나일 수도 있다. 드넓은 세상을 꿈꾸는 누구일 수도 있고, 푸른 바다와 환한 볕 아래 자족하는 누구일 수도 있다.

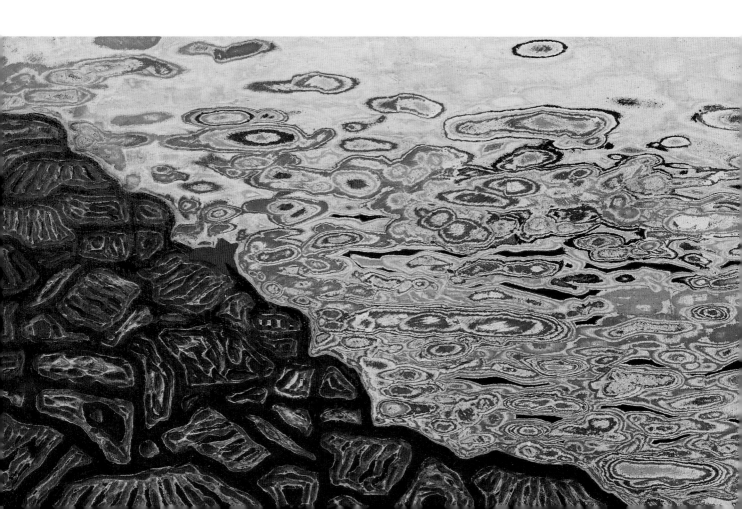

동피랑이야기 • 81x25cm, 조탁 기법, 2014

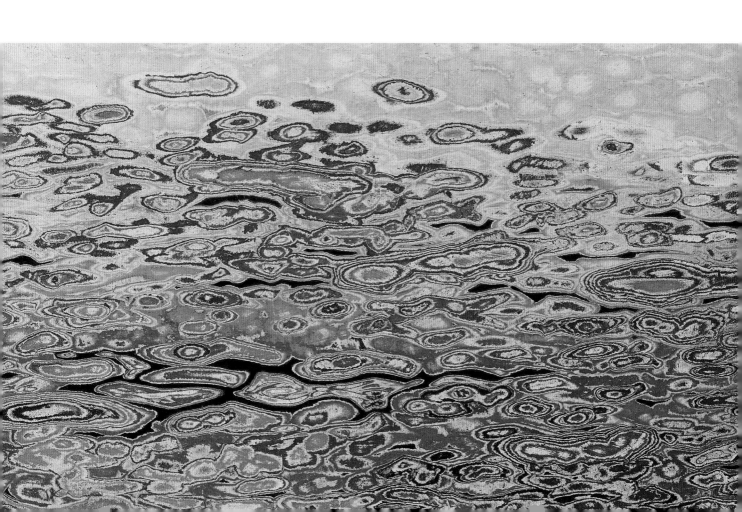

동피랑이야기 • 81x25cm, 조탁 기법, 2014

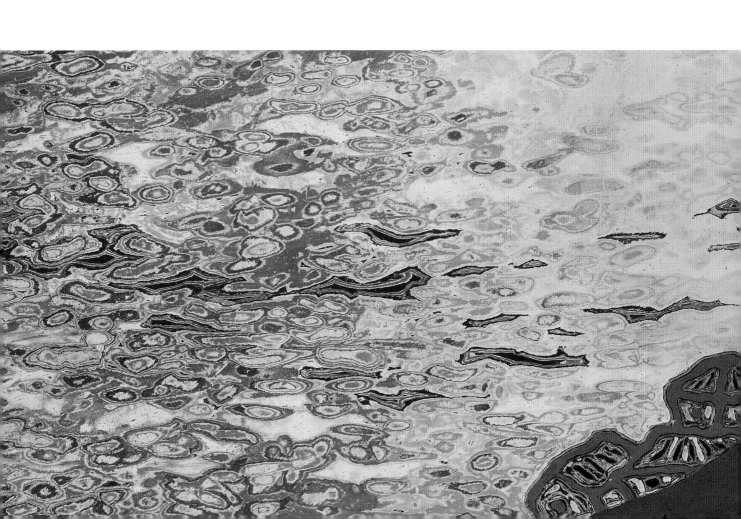

고양이의 시선을 따라가다 보면 어김없이 환한 빛 세상과 만난다.

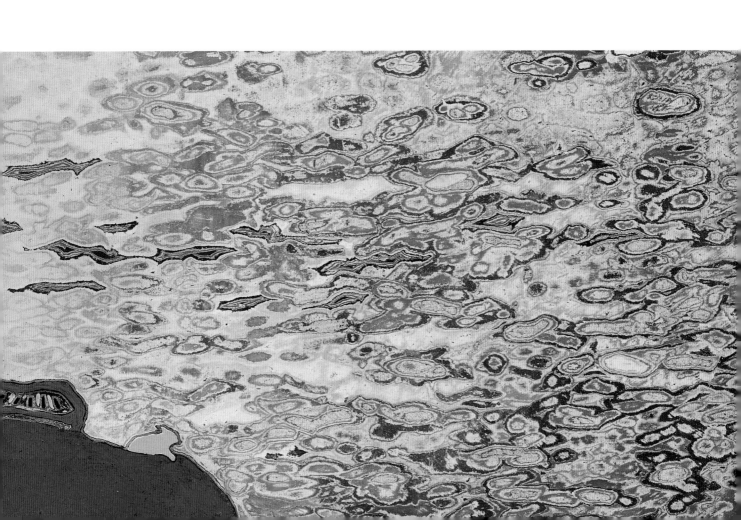

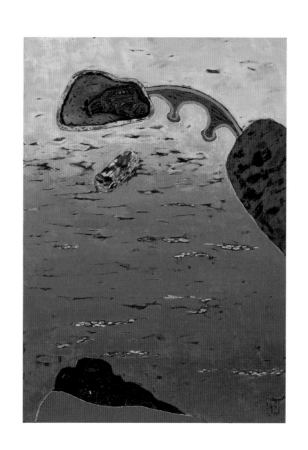

통영풍경 • 38x53.5cm, 조탁 기법, 2019

매일 아침과 오후 작업실을 오갈 때
대부분 같은 장소를 걸어 다닌다.
걷다가 발걸음을 멈추는 지점이
몇 군데 있다. 다리 위, 다리 아래,
이순신 장군을 모신 사당인 착량묘
앞. 잠시 멈추어 바다를 본다.
'시인이라면 아름다운 시가 떠올랐을
텐데' 하며 자주 안타까워한다.
다리 위에서 바다의 흐름을 보다가
좀 더 가까이 보고 싶어 다리 아래로
내려간다.

운하교 아래 물살은 다른 곳보다 세고 물길도 여러
갈래다. 좁은 길목에서 갈 길이 다른 물들이 서로
만나니 부딪히며 소용돌이가 일어나기도 한다.
한참 동안 흐름을 바라보고 있으니 먼저 가려는 놈,
돌아가는 놈, 직진하는 놈, 상관없이 그 자리에서
여유롭게 노니는 놈. 사람 사는 것과 진배없다.
다양한 삶의 군상이 담겨 있다.

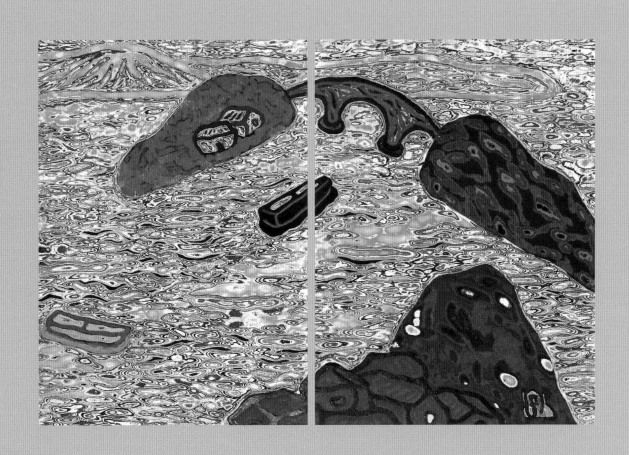

통영풍경 • 81x52cm, 조탁 기법, 2018

섬은 고립되지 않았다. 다정히 붙은 집이 있고 육지 소식을 실어 나르는 배가 언제나

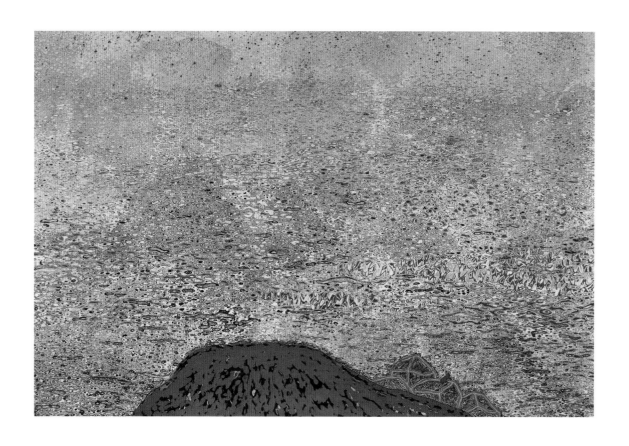

통영풍경 • 146.5x97.5cm, 조탁 기법, 2023

기다리고 있다. 그리고 사방 바다는 꽃같이 피어오른 윤슬로 눈부시다.

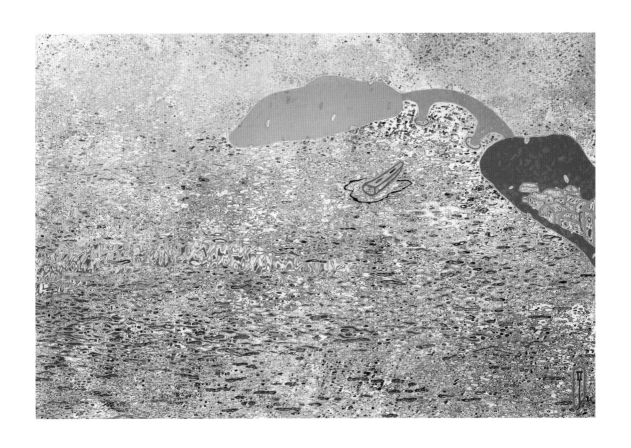

통영풍경 • 146.5x97.5cm, 조탁 기법, 2023

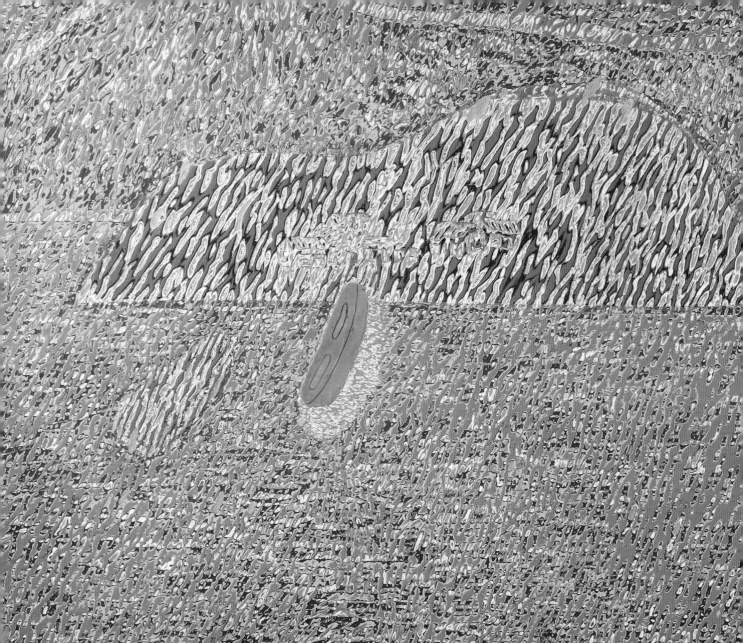

섬 안의 집, 섬에 닿은 배 그리고
윤슬로 반짝이는 바다가 있는 작품에
<섬>이라 이름 붙였다. 하루는 석양
속 섬을 그렸다. 통영의 석양은
그 어디보다도 부드럽다. 그래서
색의 조각이 여느 작품과는 다르다.
조각칼이 닿는 면이 넓고 얕다. 깊이가
느껴지지 않게 한 겹처럼 보이도록
칼을 사용했다.

섬 • 164x97cm, 조락 기법, 2014

둥근 운하교가 미륵도와 육지를 이어
주고 그 사이 잔잔한 빛이 유난한
바다가 있는 작품은 <통영풍경>이다.
배도 있다. 한 척이거나 두서너 척.
통영 사람들은 바다에 배를 띄우고
바다 농사를 지으며 살아왔다. 바다는
아름답기만 한 것이 아니라 자식을
키우고 부모를 공양하게 해 준 삶의
터전이기도 하다.

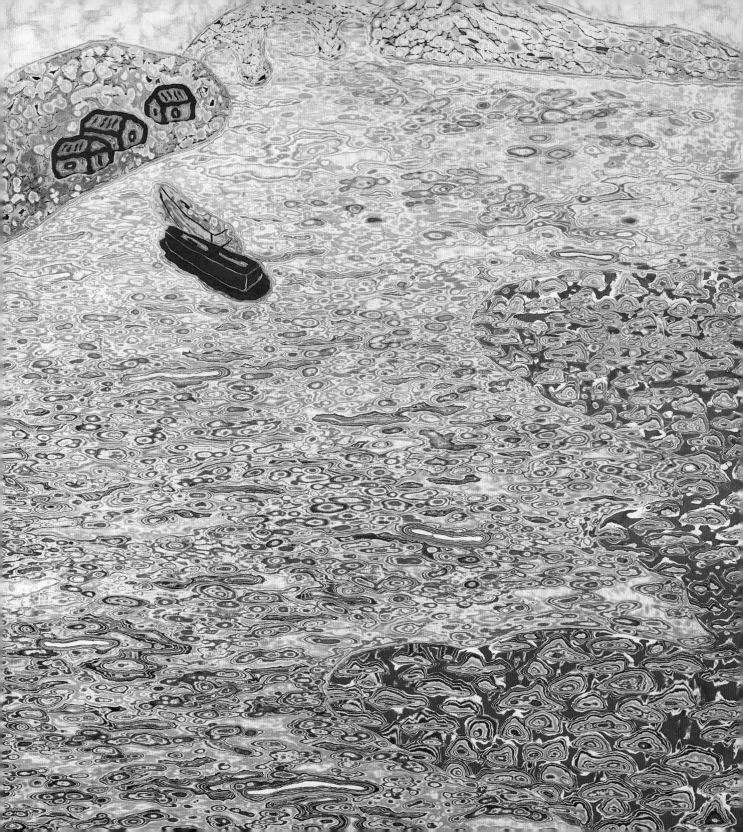

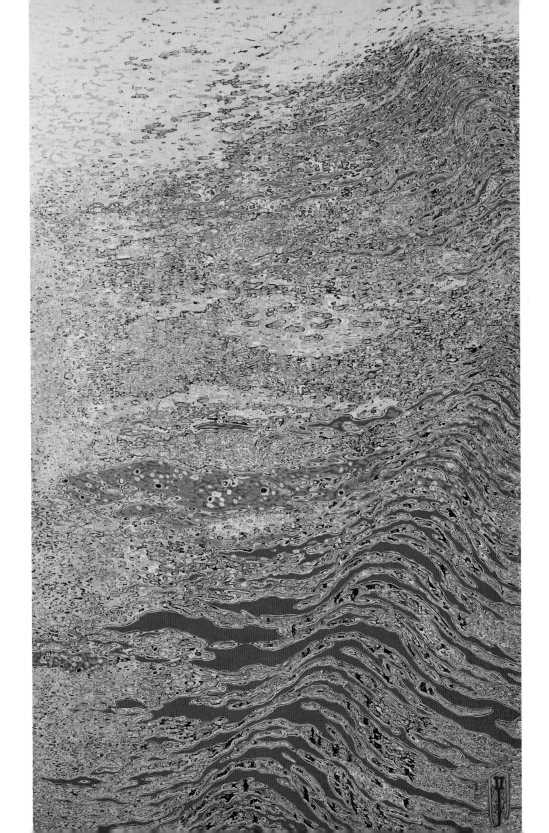

108

내 그림을 본 분들에게서 종종 '울림이 있는 작품'이라는 이야기를 듣는다. 몸이 아프거나 힘든 일을 겪은 분들이 포기하고 다 내려놓고 싶었는데 그림을 보면서 다시 한번 힘을 얻는다고도 한다. 아마도 어느 날 바다에서 받았던 위로를 내 그림에서 받았을 수도 있고, 내 작업의 어려움에 깊이 공감하면서 나의 성실성을 칭찬해 주려는 말씀으로 들려 도리어 내가 힘을 얻는다.

내 그림을 보는 사람들이 위로를 얻는다고 할 때 제일 기쁘다. 삶에서 여러 가지 일 때문에 지치고 힘들 때 작업을 하면서 스스로 위로를 얻었다. 그 위로가 없었다면 못 견뎌 냈을 것이다. 내가 그려 낸 그림과 사람들이 받은 감동이 서로 이어지는 것을 경험하며 그림 그리기를 참 잘했다고 생각한다.

파도・97.5x163cm, 조탁 기법, 2022

그림을 그리며 '깊이'에 대해 많이
생각했다. 예전에는 어두워야 깊다고
생각했다. 하지만 그림을 계속 그리다
보니, 어둠만이 깊은 것이 아니란
깨달음이 와닿았다. 전복 껍데기 안쪽의
빛깔은 무척 화려하지만 굉장히 깊이가
있다. 그걸 놓치고 있었다. 그것이
바로 내 작품의 색이 점점 밝아지는
이유이기도 하다.

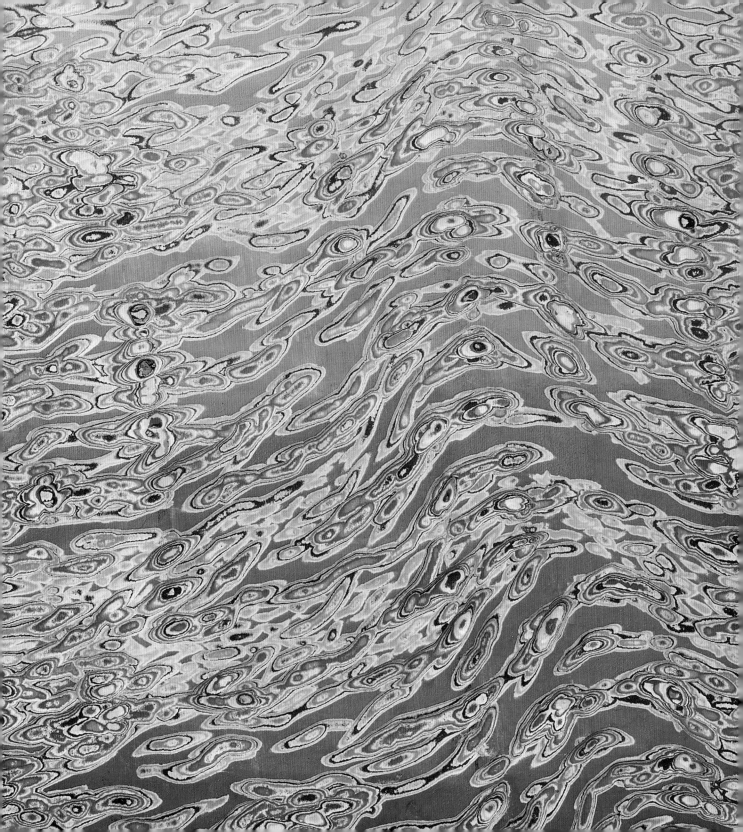

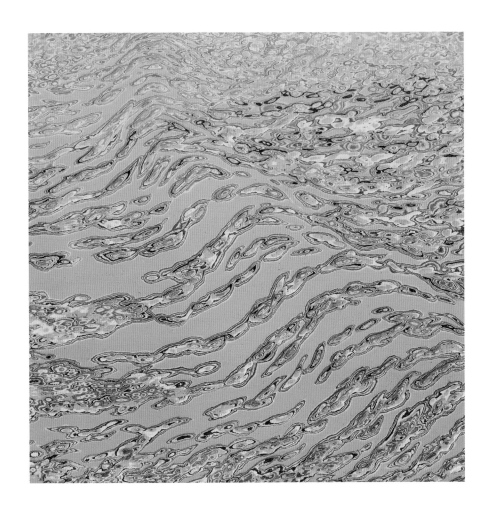

매번 작업할 때마다 겹겹이 쌓은 색의 층만큼 다양하고 화려한 색의 조합이
생겨나는 조탁 작업과 몇 겹의 물결이 모여 형태나 색이 끊임없이 바뀌는 바다의
궁합은 최고라는 생각을 한다.

파도 • 53.5x43cm, 조탁 기법, 2023

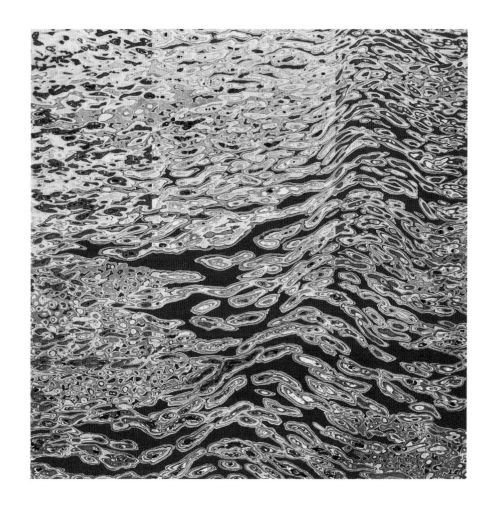

비늘같이 켜켜이 쌓인 바다의 빛, 서로 갈 길이 다른 물들의 부딪침, 굵은 파도의 등에서 드러나는 역동성을 칼질로 표현한다. 나름 잘 나왔다 생각될 땐 시원한 바다가 보고프다. 언젠간 바다가 보이는 작업실을 구할 수 있기를.

파도 • 61x99cm, 조각 기법, 2021 / 뒤: 바다 • 40x27.5cm, 조각 기법, 2023

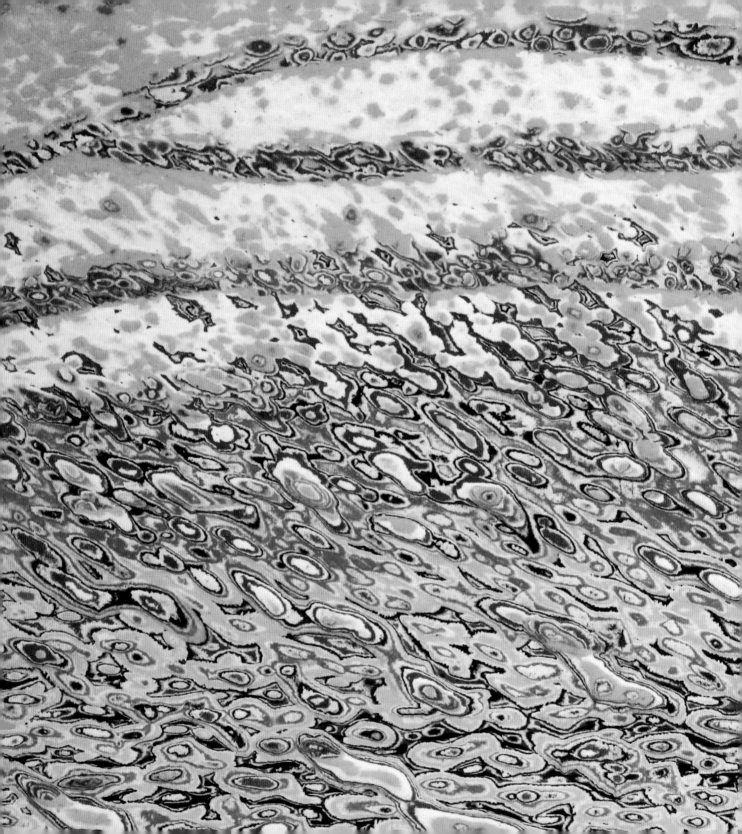

365일 중에서 작업실을 비우는 날은 며칠 안팎이다.
다른 지역의 전시 개관 그리고 작년처럼 심근경색으로 입원을 해서
갑작스러운 위급 상황을 겪었을 때에만 작업실을 비웠다.

작업실에는 음악 소리와 함께
색을 칠하거나 색을 덜어 내는 소리가 대부분이다.

조탁 작업은 조각도의 각도나 깊이를 실수하면 원하는 형태나 색을
얻을 수 없다. 색을 덜어 내고 남은 색들로 전체 색이나
형태의 조화를 이루어 내는 작업이다 보니 예민할 수밖에 없다.

하나의 작품을 완성하기까지 몇 달이 걸린다.

가까이 다가가 오래 본 바다들은
모두 다른 형상과 이야기를 갖고 있다.
그 바다는 작업실에서 다시 넘실댄다.

나는 귀 기울이고
바다는 끊임없이 이야기를 풀어놓는다.

색을 올리는 시간이 수십 일, 색을 덜어 내는 작업이 몇 달이니
그 시간 동안 작품의 흐름을 놓치지 않기 위해
매일의 일정은 단순하고 규칙적으로 유지한다.

꼭 같은 날들을 20여 년간 살아왔다.

마치 직장인의 하루처럼 매일 그림을 그렸다.
정해진 급여가 없고 일정한 생활비가 나오진 않으나
단 하루도 허투루 살지 않았다.
어떤 우연한 날에 그림은 팔릴 것이고
그것으로 살아가야 하는 가장이기 때문이다.

내가 가장 잘할 수 있는 일이 그림이고
잘해 낼 것이란 확신이 있었기에
생활이 어려웠던 날에도 그림을 포기하지 않았다.

새삼,
외롭고 힘든 날들을 견뎌 주고
지금도 묵묵히 함께하는 영. 필.

고맙고 또 고맙다.

나이가 들어가면서 여기저기 고장은 나지만
긴 시간 익힌 것을 저절로 해내는 몸이 또 고맙다.
때때로 그림도 그려 준다.

어떤 색이 어디쯤 있으니 그쯤에서 조각도를 쓱쓱 신나게 움직여
노랗고 불그스레하고 연두까지 곁들인 바다를 일궈낸다.
세월을 익힌 몸 덕분에 마음이 가벼워졌다.

답답하지 않느냐는 질문을 한다.
여행을 다니고 더 넓은 것을 보라고 한다.

나는 충분하다.

매일 다른 바다를 만나는 통영에서
오늘도 나는 작업실을 오가며 바다를 본다.

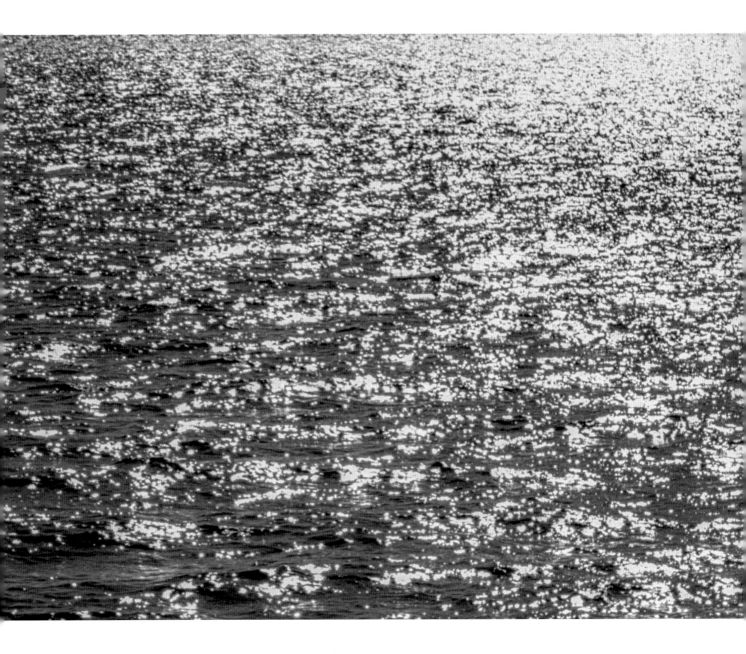

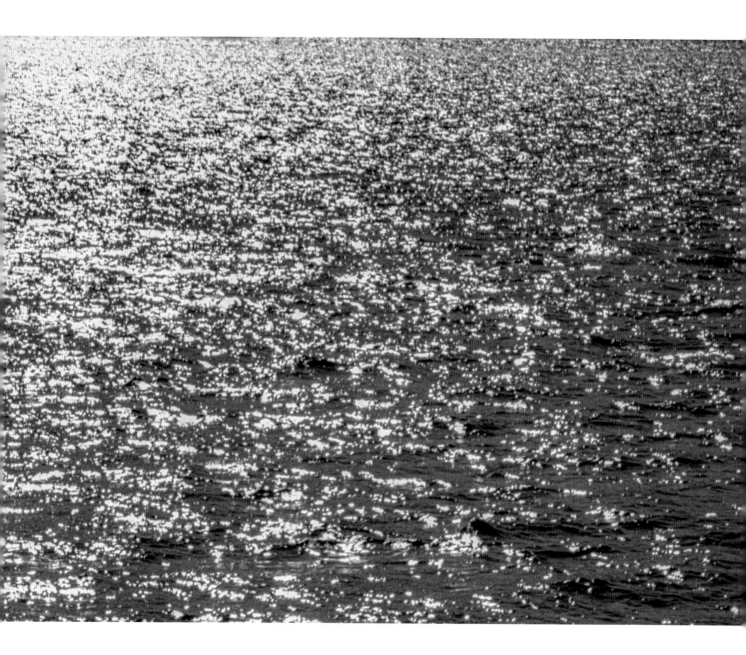

평론 _____ 조탁의 화가, 김재신이라는 섬

수백의 섬이 다도해를 이루는 통영에는 특별한 섬이 하나 있다. 김재신이라는 섬이다. 그는 통영의 섬들을 그린다. 또 항구도시 통영에서 외로운 섬처럼 떠 있던 가난한 마을 동피랑이란 섬도 그린다. 김재신 화백의 작품을 처음 접했을 때 나그네에게는 제주에서 변시지 화백의 작품을 처음 대면했을 때와 같은 강렬한 감동이 폭풍처럼 밀려왔다. 김재신은 잊고 살던 원초적 고향으로 우리를 안내한다. 그 입구가 동피랑이란 '섬'이다.

동피랑은 섬이었다. 오랫동안 섬이었다. 뭍에 있으나 뭍으로부터 고립된 섬. 가난한 이들의 섬. 저 평평한 도시의 땅에서 추방되어 산으로 올라간 사람들의 섬. 벗어나고 싶었으나 벗어날 수 없는 섬. 그래서 동피랑 사람들은 서로 기대어 살았다. 스스로 피안을 만들었다. 동피랑의 집들이 서로 어깨 걸고 딱 붙어 있는 것은 그 연대의 표시다. 김재신 화백의 화폭에 담긴 동피랑도 벽화마을로 명성을 떨치고 통영의 랜드마크가 된 지금의 동피랑이 아니다. 통영의 대표적인 달동네였던 동피랑, 가난하지만 따뜻했던 시절의 동피랑이다. 그 연대와 우정의 동피랑이다.

강제윤 시인

어쩌면 그 연대의 경험이 오늘의 동피랑을 만든 뿌리가 아니었을까. 벽화마을로 유명해졌지만 동피랑
사람들의 삶이 크게 달라지지는 않았다. 여전히 낡은 집들은 다닥다닥 어깨를 걸고 있으며, 소소한 가게들이
생겨나 관광객들에게 꿀빵도 팔고 오뎅도 팔고 커피도 팔지만 결코 서로 시기하지 않는다. 덤바위 길 입구의
두 가게를 보라. 나란히 꿀빵과 오뎅을 파는데 내 것을 더 팔기 위해 호객하거나 다투지 않는다. 사이가 좋다.
그래서 김재신이 그리는 동피랑은 동피랑의 외관이 아니다. 동피랑의 우정과 연대의 정신이다.

김재신의 그림은 판화와 회화를 접목한 것이다. 그의 화법은 조탁 기법이다. 머릿속에서 구상한 것을 수십
차례 목판에 색칠을 한 뒤 색상의 깊이를 조절해 가며 조각칼로 파내 색상과 구도를 완성해 나간다. 김재신은
조탁 기법으로 동피랑만이 아니라 통영의 바다와 섬도 형상화한다. 통영은 예향인 동시에 섬 왕국이다. 섬의
깊이를 알려면 섬의 속살을 엿봐야 한다. 하지만 섬은 좀처럼 자기 속살을 내보이지 않는다. 내륙에 사는
사람이 섬을 알기 어려운 것은 그 때문이다.

사람처럼 섬이 낯선 이에게 속살을 드러내지 않는 것은 당연한 일이 아닌가. 섬 또한 그를 사랑하고 그가 사랑하는 이에게만 속살을 보여 준다. 우리는 김재신의 화폭에서 섬의 속살을 엿볼 수 있다. 섬이 화가에게 속살을 드러냈으니 섬과 화가는 서로 깊이 사랑하는 사이인 것이 틀림없다. 사랑하는 이에게 내보인 속살을 화가는 화폭에 그대로 담을 수 없었다. 연인이 부끄러워할 것이기에. 그래서 화가는 섬의 속살을 그대로 그리지 않고 바다에 비친 속살의 그림자를 그렸다. 속살이지만 노골적이지 않고 은밀한 것은 그 때문이다. 연인의 속살은 은밀할수록 유혹적이다. 김재신의 섬이 내보인 속살 또한 은밀하기에 더욱 매혹적이다.

항구로 어선들이 귀항했다. 닻을 내리고 정박한 배들. 이제 안식의 시간이다. 닻의 한자어는 정(碇)이다. 오랜 옛날에는 밧줄에 무거운 돌(石)을 매달아 물속에 던져 배가 떠내려가지 못하도록 붙들었다. 碇이란 글자는 거기서 유래했다. 그래서 배가 머무는 것이 정박(碇泊)이다. 정박한 배들은 편안하다. 그래서일까. 김재신의 화폭에 정박한 배들 또한 잘 맞는 신발처럼 편안해 보인다. 그는 혹시 배를 사람들이 바다를 건널 때 신는 신발이라고 생각한 것이 아닐까. 맞다. 배는 바다를 누비는 사람들의 신발이다.

김재신의 화폭에 담긴 동피랑 마을이나 섬의 집들은 단순하기 이를 데 없다. 사람 사는 집의 외관이 무어별 다를 게 있겠는가. 그런데 바다 물결에 비친 무늬는 수만 가지다. 물결에 새겨진 것은 삶의 무늬이기 때문이다. 물결무늬가 집집마다 사는 사람들의 삶을 담고 있기 때문이다. 비슷해 보이는 외관과 달리 사람들 삶의 무늬는 또 얼마나 많이 다르고 제각각인가. 무심한 듯하지만 그 각각의 삶이 그리는 문양을 화가는 섬세하게 포착해 낸다. 그것이 깊이다. 그의 화업이 깊다는 것은 그의 안목이 깊다는 것이다. 깊어야 사랑할 수 있다.

통영 바다에 달이 떴다. 화가의 바다에도 달이 떴다. 그 달은 월인천강(月印千江)을 떠올리게 한다. 달은 하나지만 천 개의 강을 비춘다. 김재신의 화폭에 달은 하나지만 바다 물결에는 수만 개의 달이 떴다. 삶의 무늬들이 떴다. 저것이 바로 해인삼매(海印三昧)란 것인가. ⬤

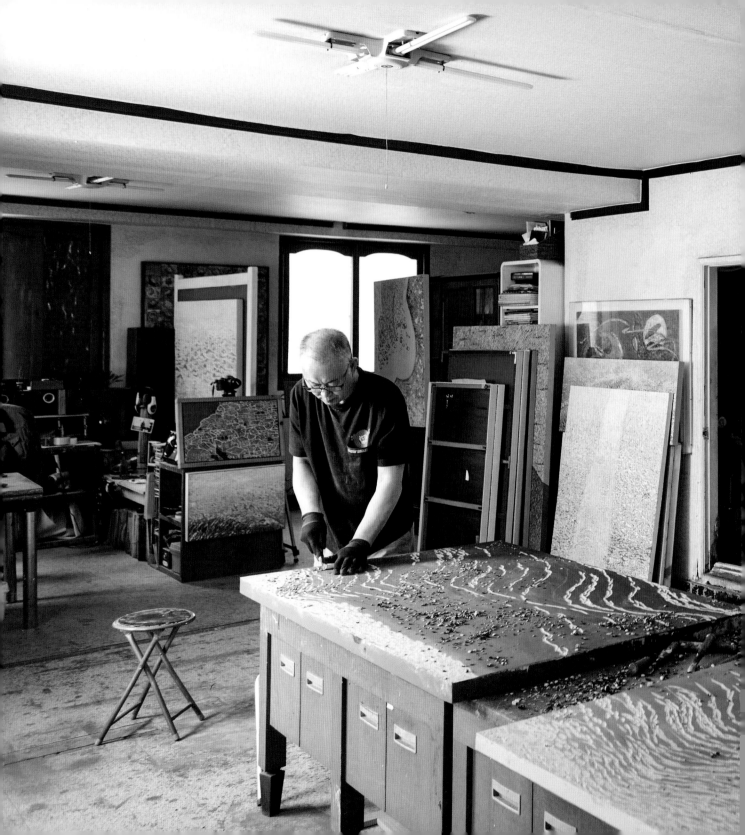

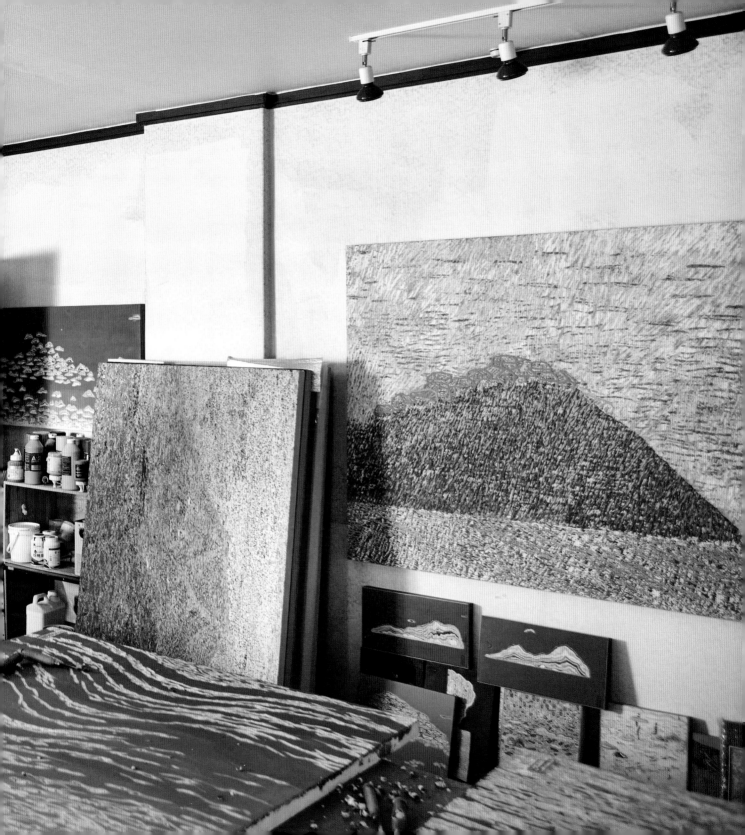

도서출판 남해의봄날
봄날이 사랑한 작가 11
글과 그림, 사진과 음악 등 그들만의 언어로 세상을 밝게 비추는 사람들이 있습니다.
숨겨진 작품들 혹은 빛나는 이야기를 가졌지만 세상에 잘 알려지지 않은 작가들의 이야기를
다양한 시선으로 소개합니다.

바다를 읽어 주는 화가 김재신

초판 1쇄 펴낸날 2023년 12월 31일

글, 그림	김재신
편집인	천혜란책임편집, 박소희
교정	이정현
마케팅	이다석
작품 사진	박성영, 갤러리미작
파도 사진	Sam&Jino
디자인	류지혜
인쇄	미래상상
펴낸이	정은영편집인
펴낸곳	(주)남해의봄날
	경상남도 통영시 봉수로 64-5
	전화 055-646-0512
	팩스 055-646-0513
	이메일 books@namhaebomnal.com
	페이스북 /namhaebomnal
	인스타그램 @namhaebomnal
	블로그 blog.naver.com/namhaebomnal

ISBN 979-11-93027-26-4 03600
© 김재신, 2023

이 책은 문화체육관광부와 한국출판문화산업진흥원
'2023년 지역출판산업 활성화 지원 사업' 예산을 지원받아 제작했습니다.

 문화체육관광부 한국출판문화산업진흥원